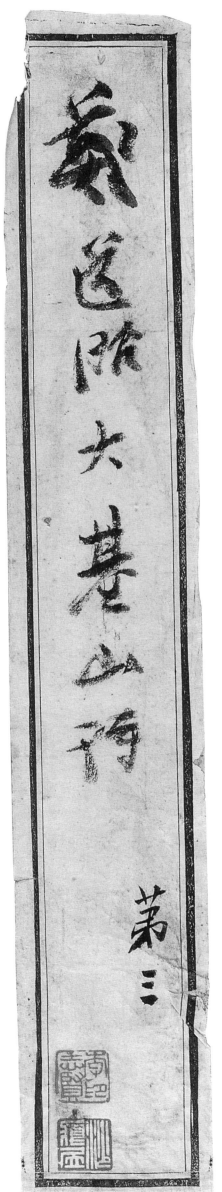

叅遶階大甚山河

第三

楊守敬藏舊搨鄭道昭書雲峯刻石

僊壇詩

文物出版社

封面設計：張希廣
責任印製：王少華
攝　影：劉小放
責任編輯：李　諍
　　　　　趙　磊

圖書在版編目（CIP）數據

仙壇詩 / 李志賢編. — 北京：文物出版社，
2012.4
　ISBN 978-7-5010-3377-5

　Ⅰ. ①仙… Ⅱ. ①李… Ⅲ. ①楷書 – 碑帖 – 中國 – 北
魏（439～534）Ⅳ. ①J292.23

　中國版本圖書館CIP數據核字(2011)第275864號

仙　壇　詩

李志賢　編

＊

文物出版社出版發行
北京東直門内北小街2號樓　郵編：100007
http://www.wenwu.com
E-mail:web@wenwu.com
河北華藝彩印有限責任公司製版印刷
新　華　書　店　經　銷
787×1092　1/8　印張：5.5
2012年4月第1版　2012年4月第1次印刷
ISBN 978-7-5010-3377-5　定價：46.00圓

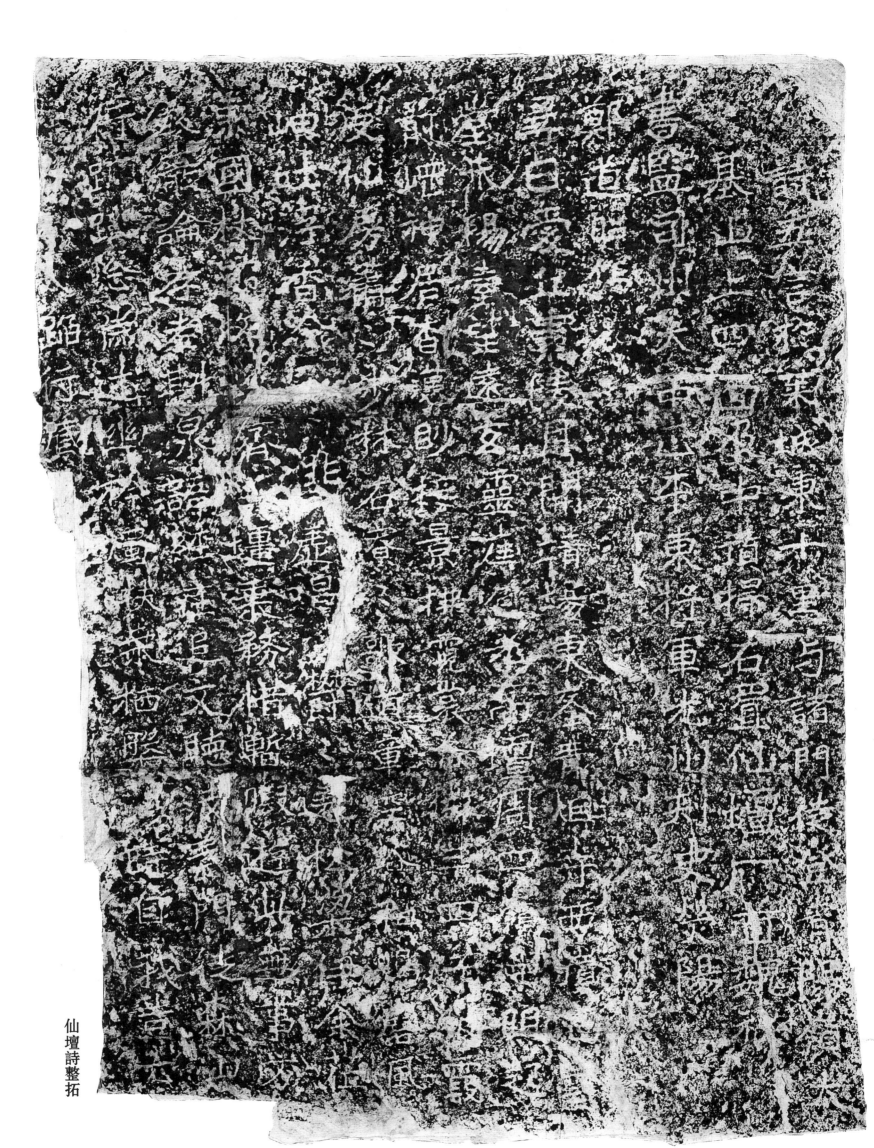

仙壇詩整拓

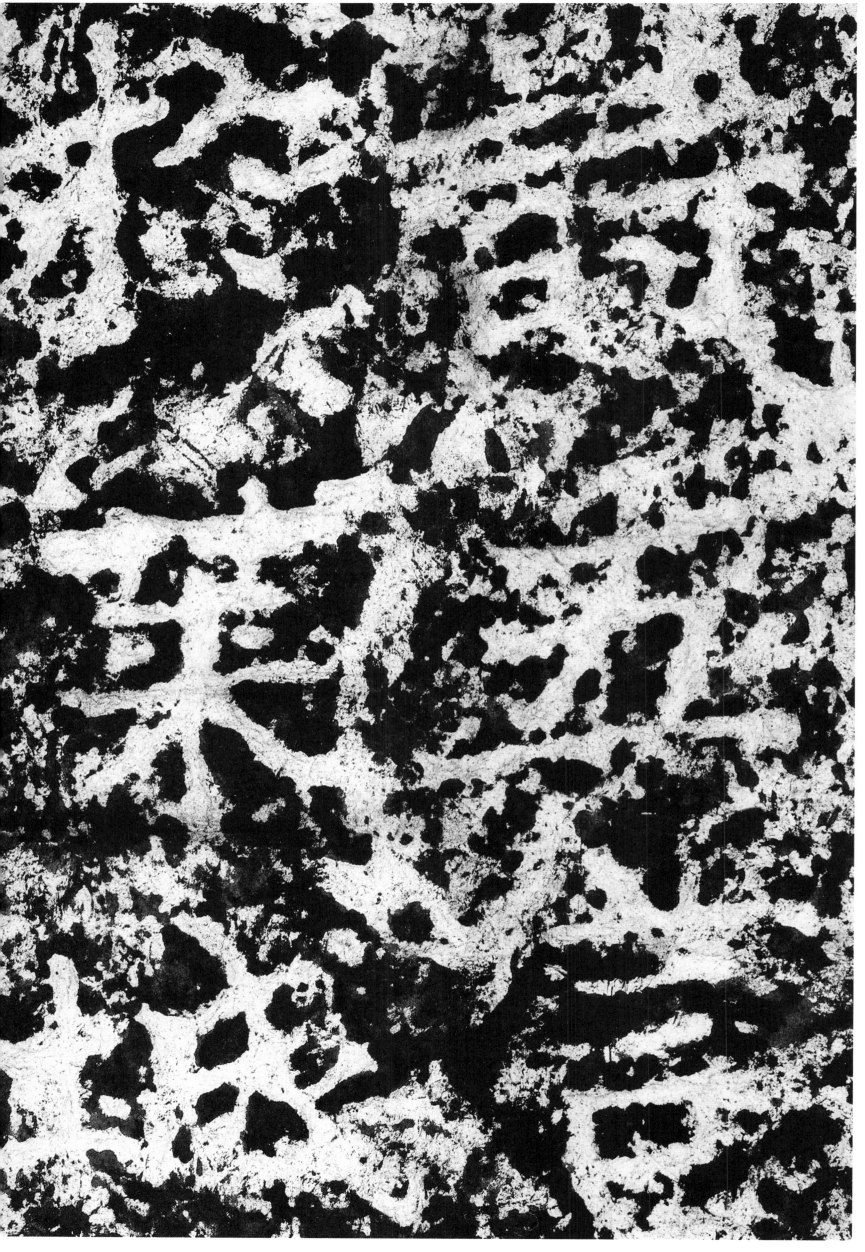

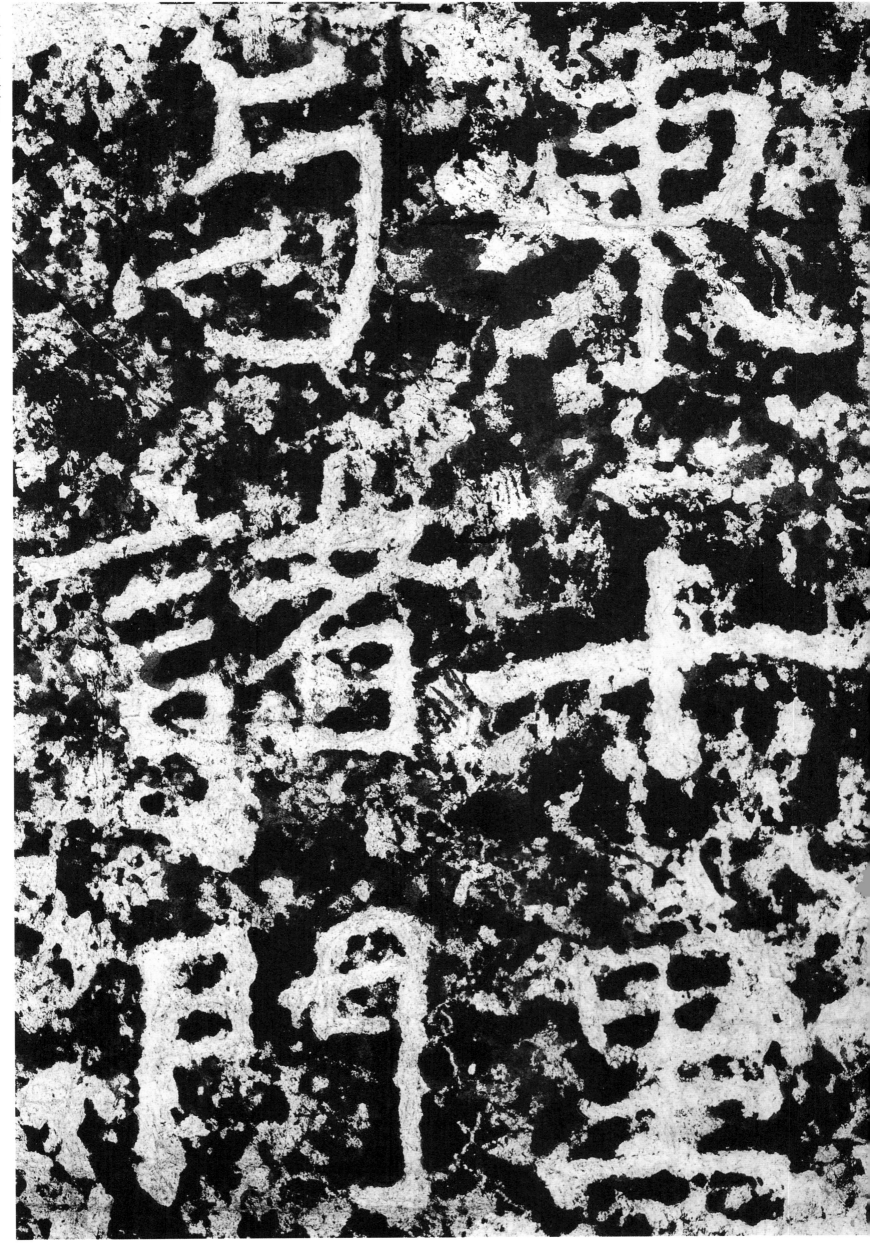

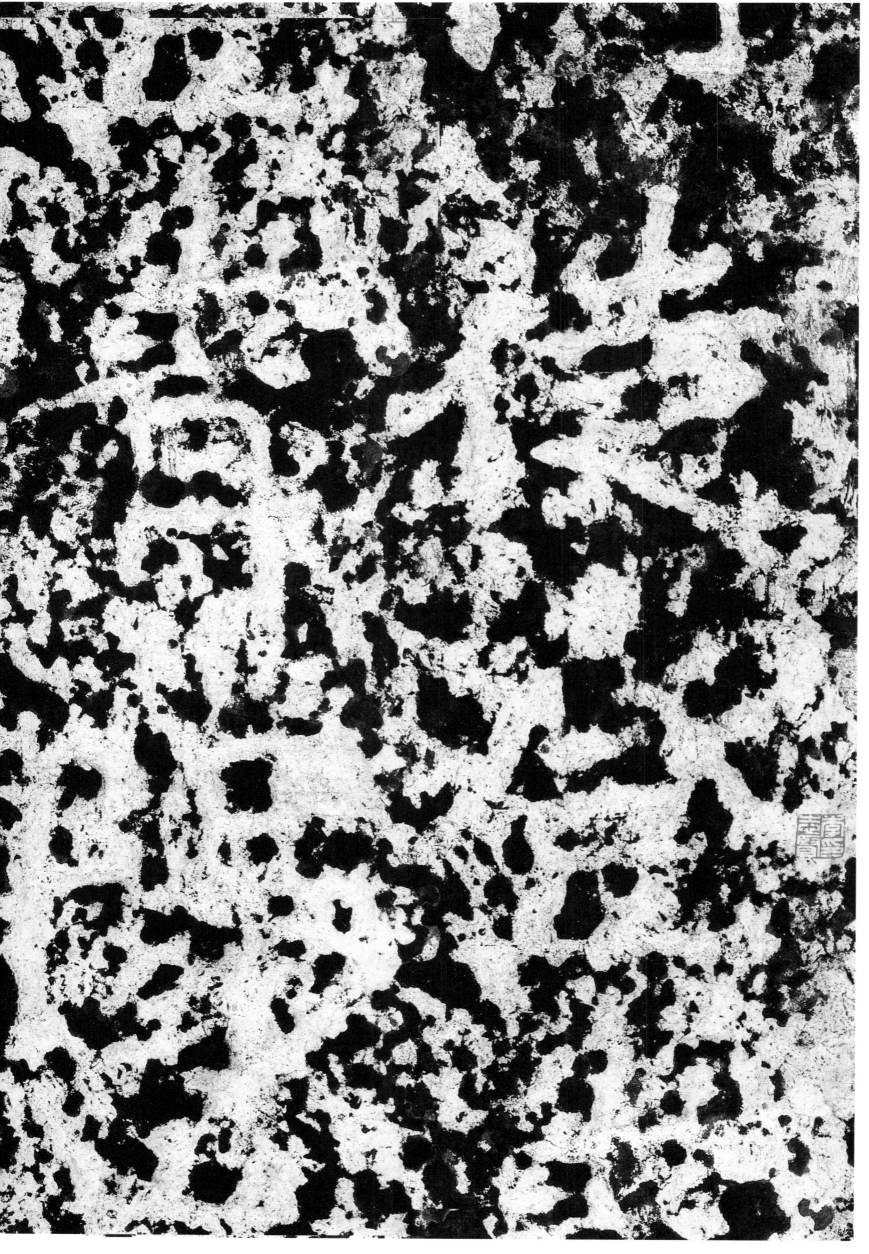

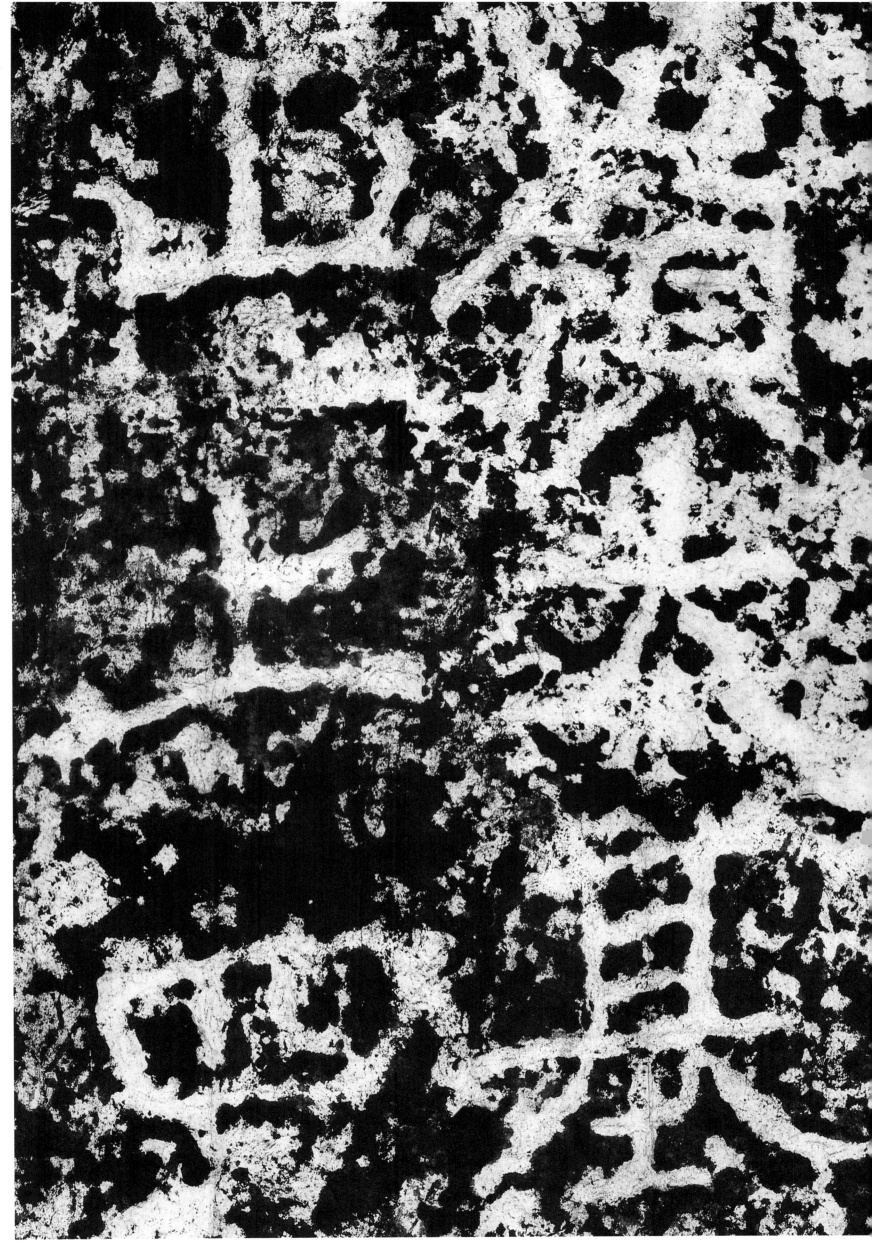

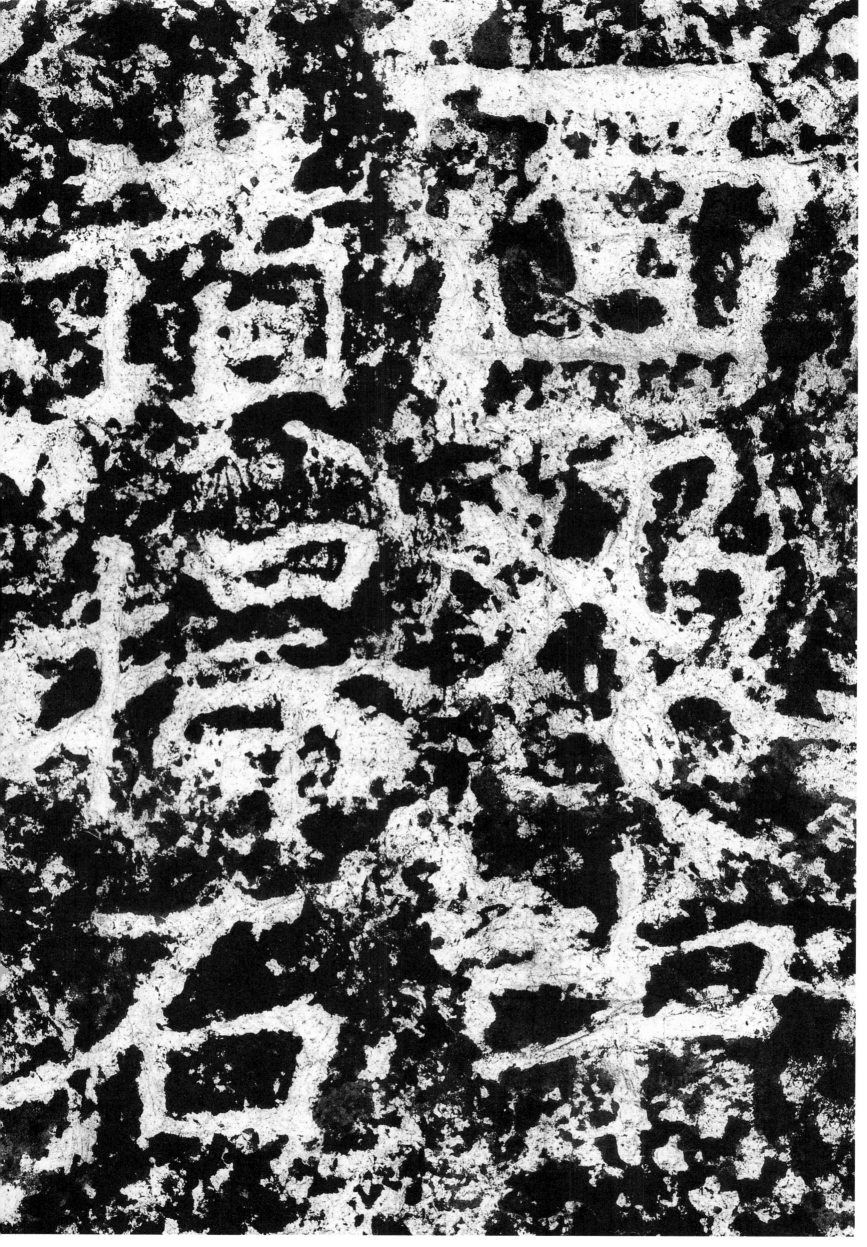

置仙壇 一首魏

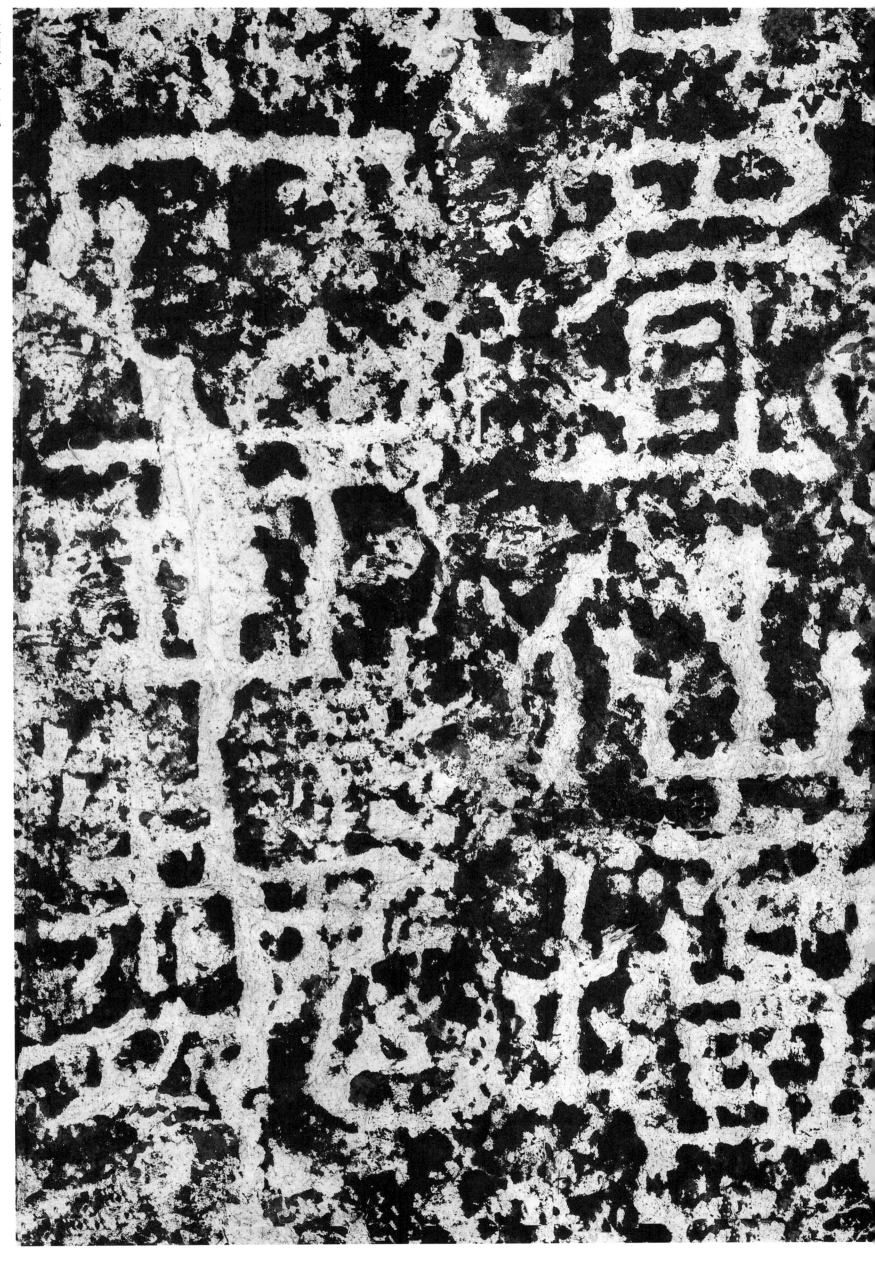

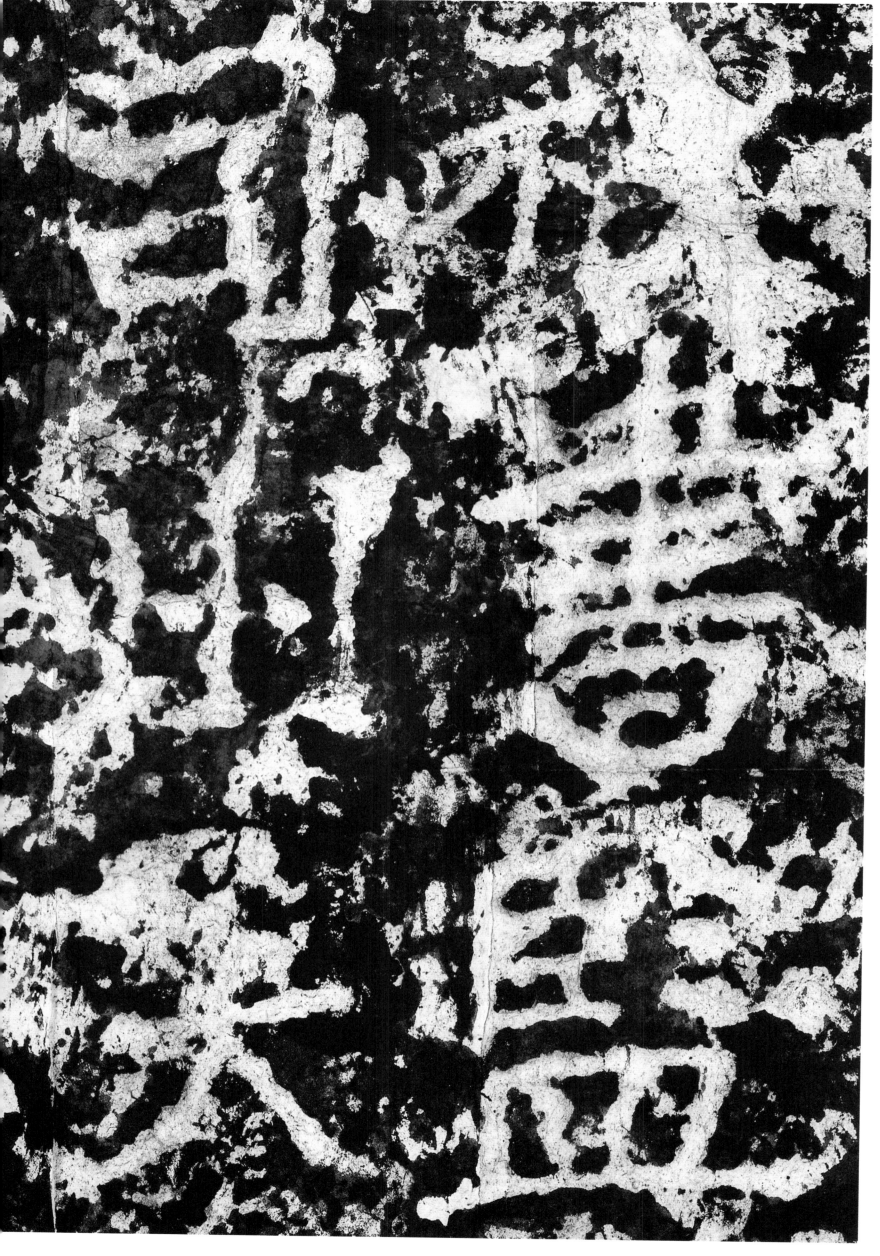

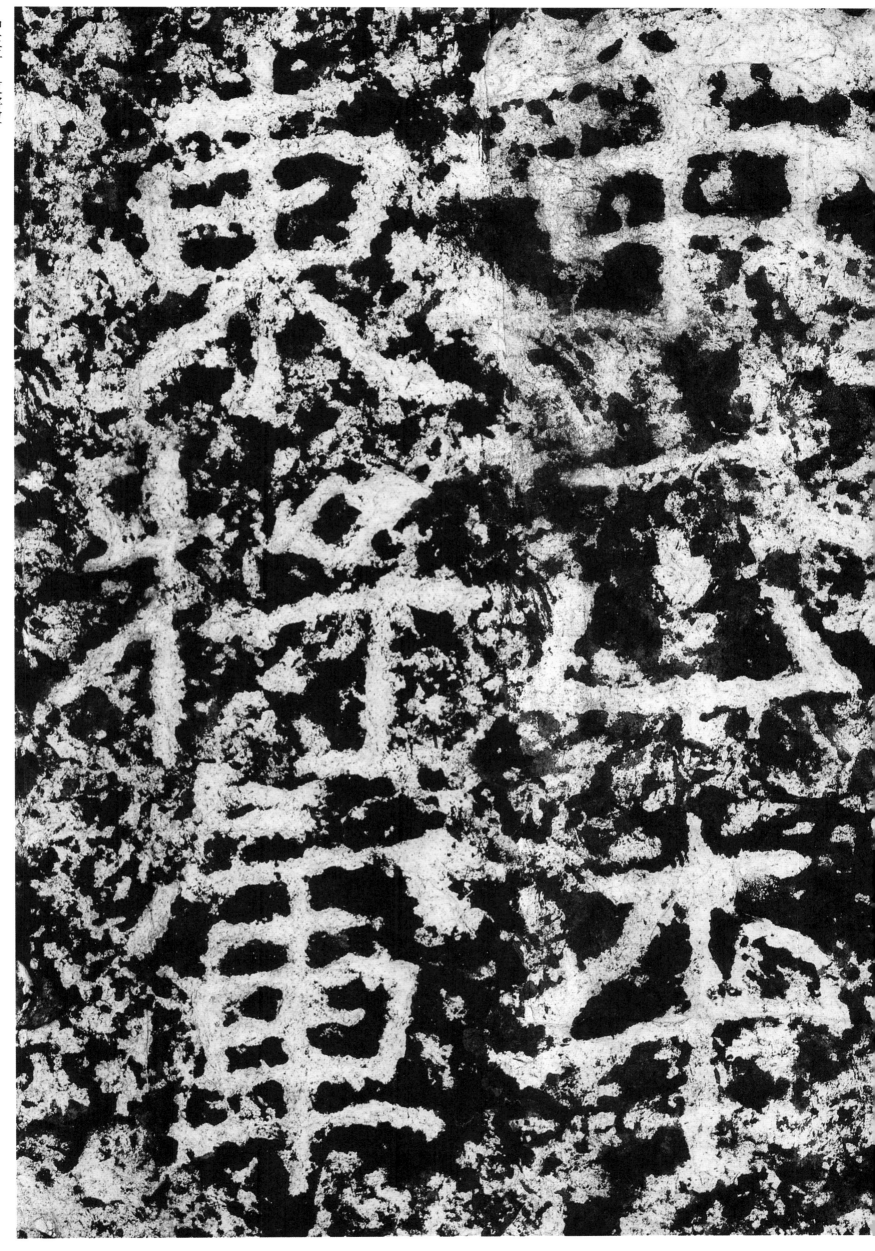

中正平　東將軍

9

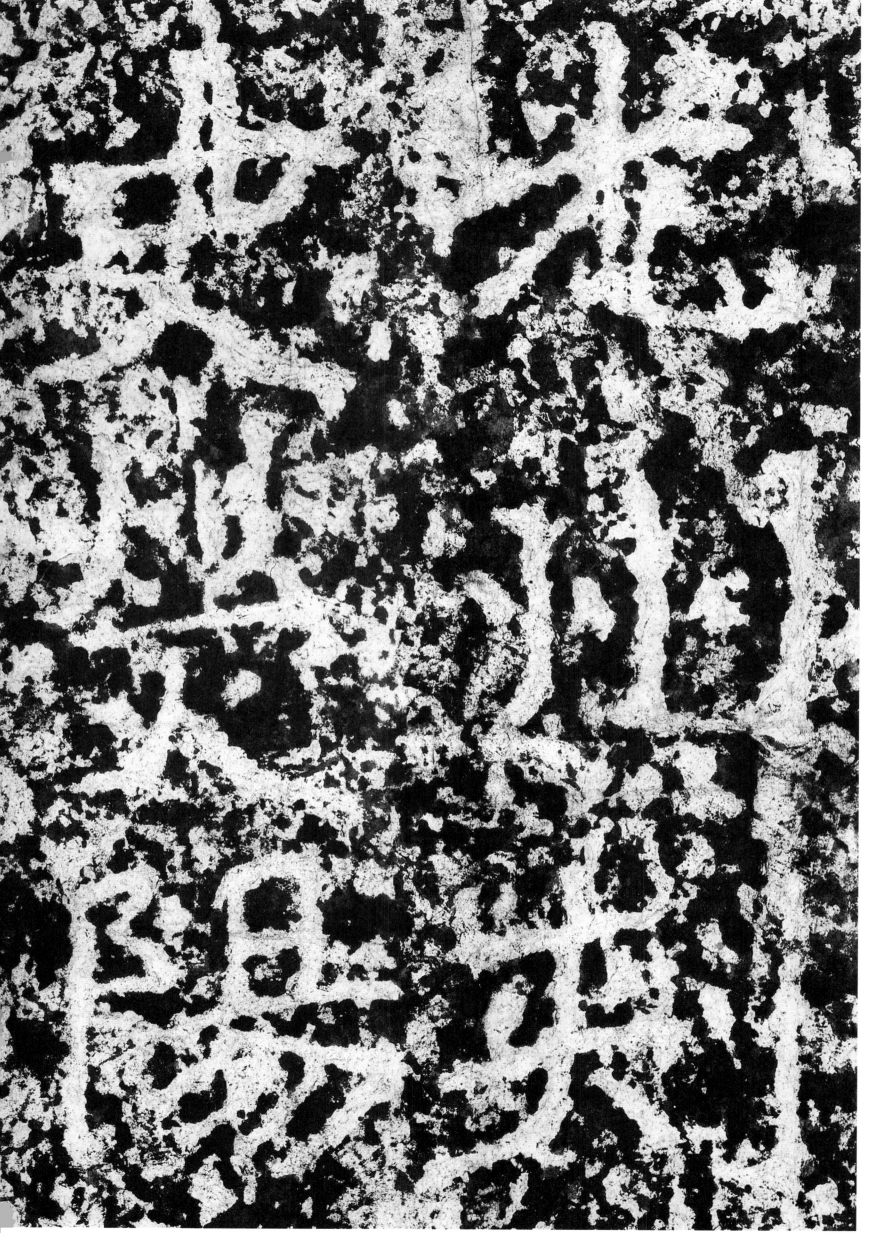

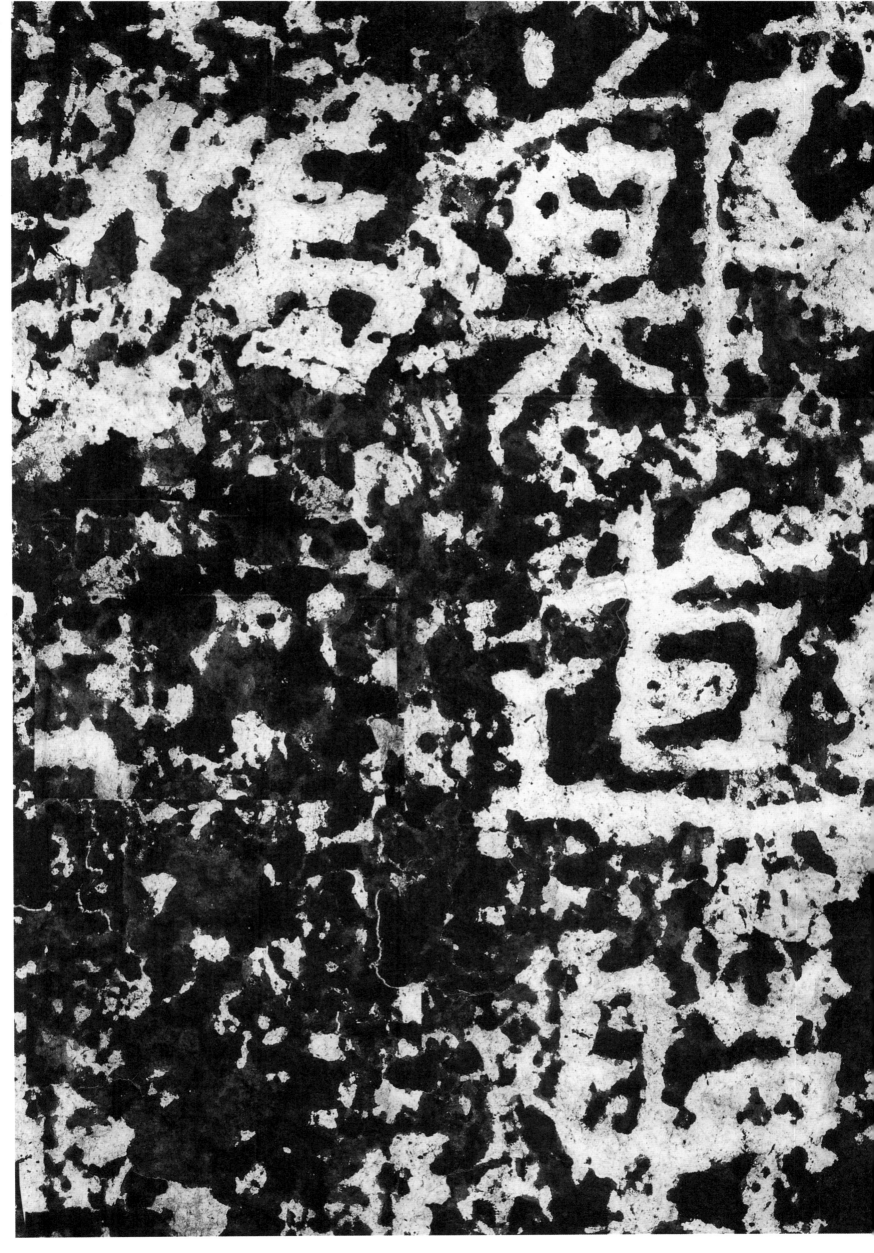

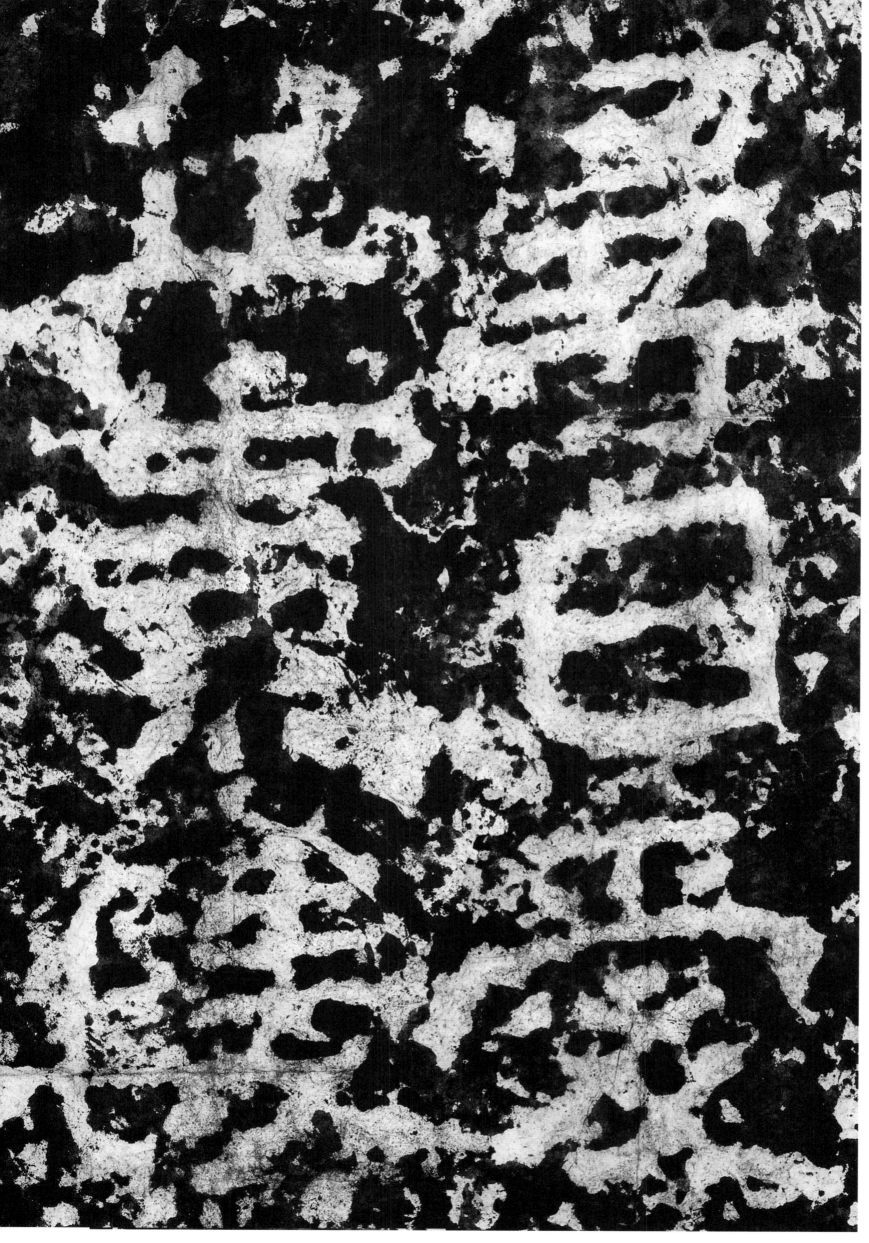

月開靖　場東峰

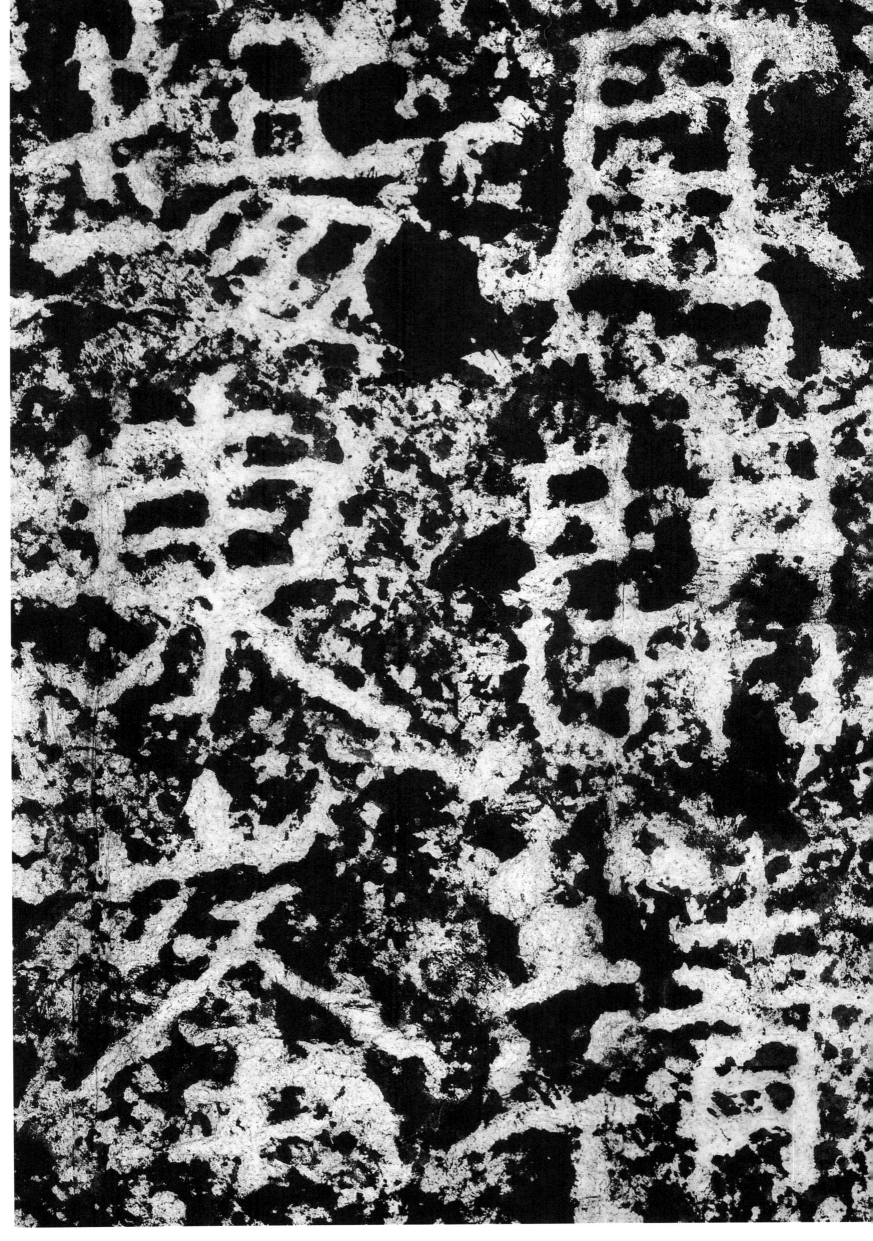

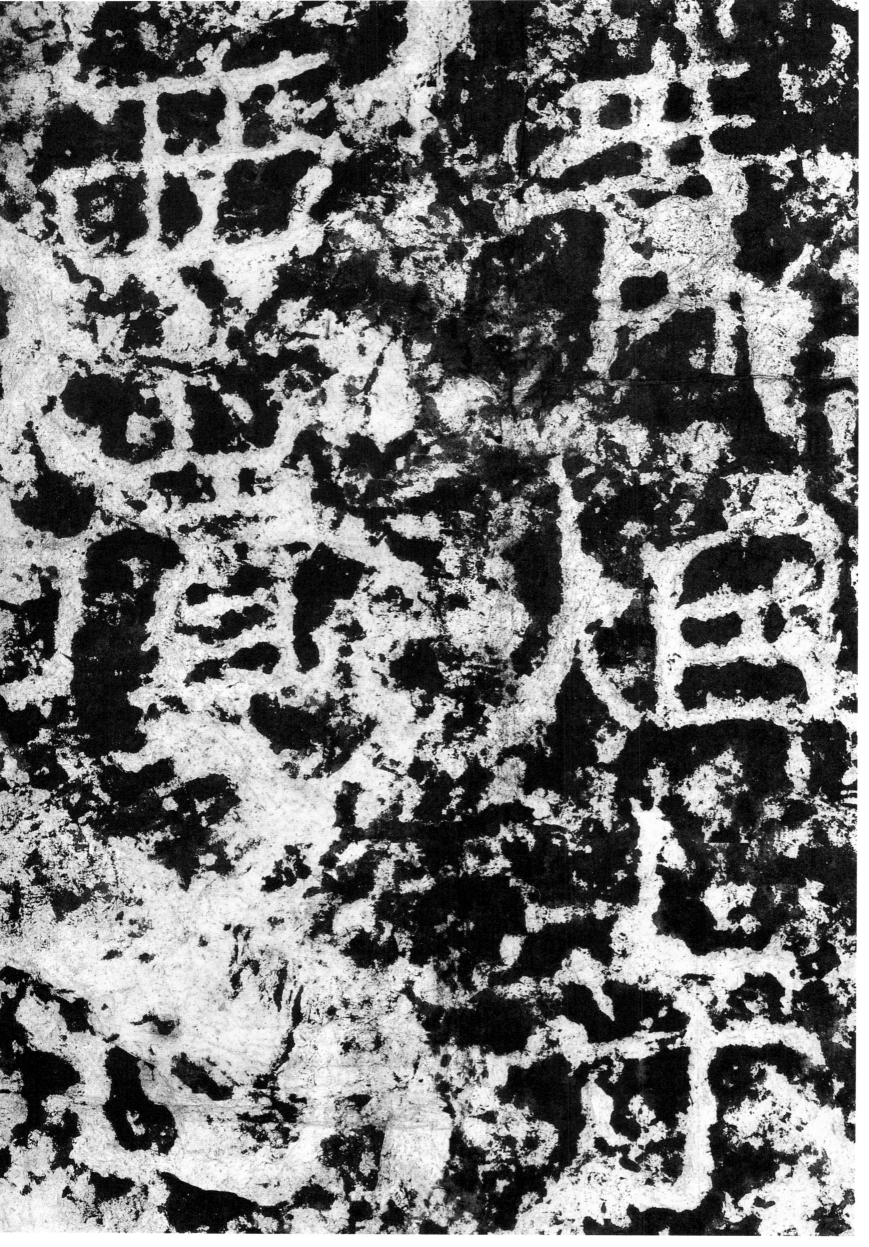

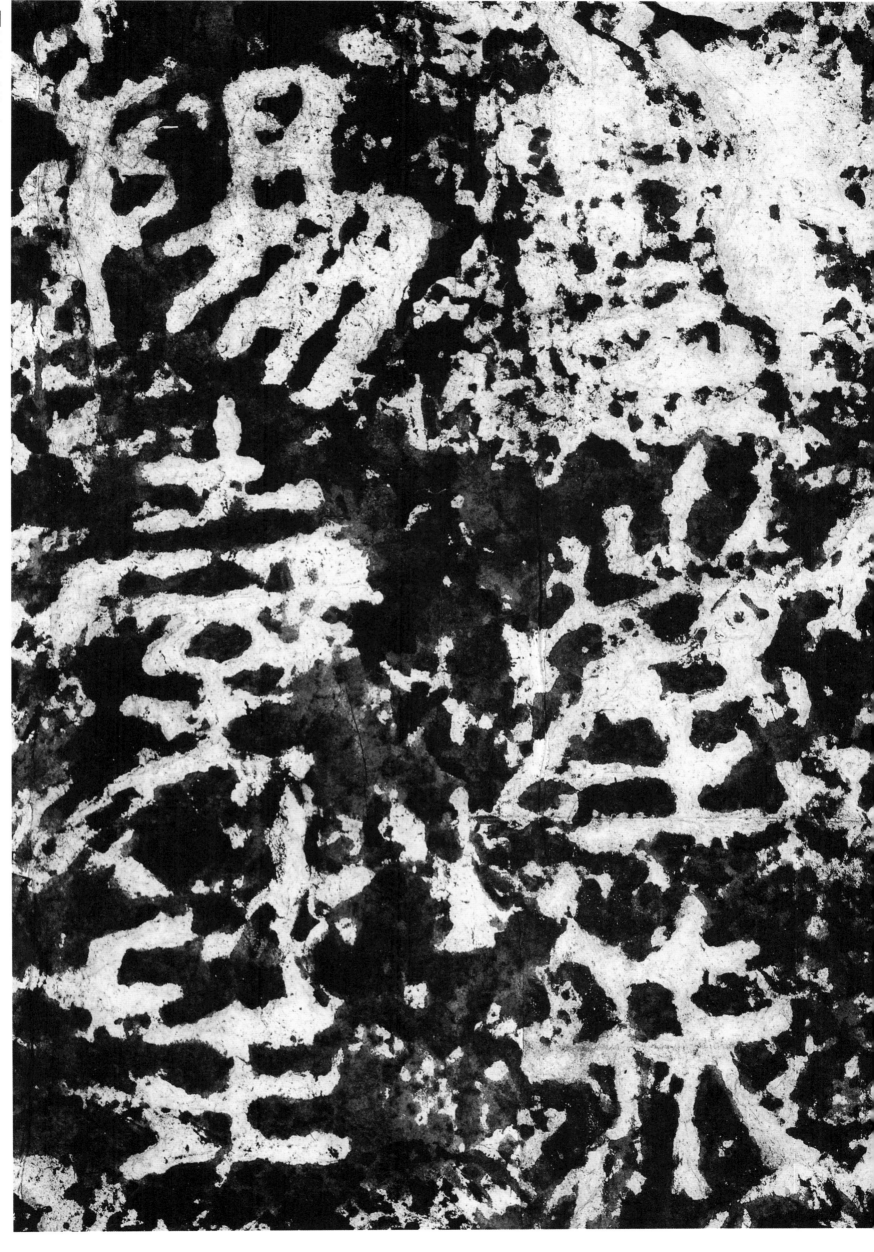

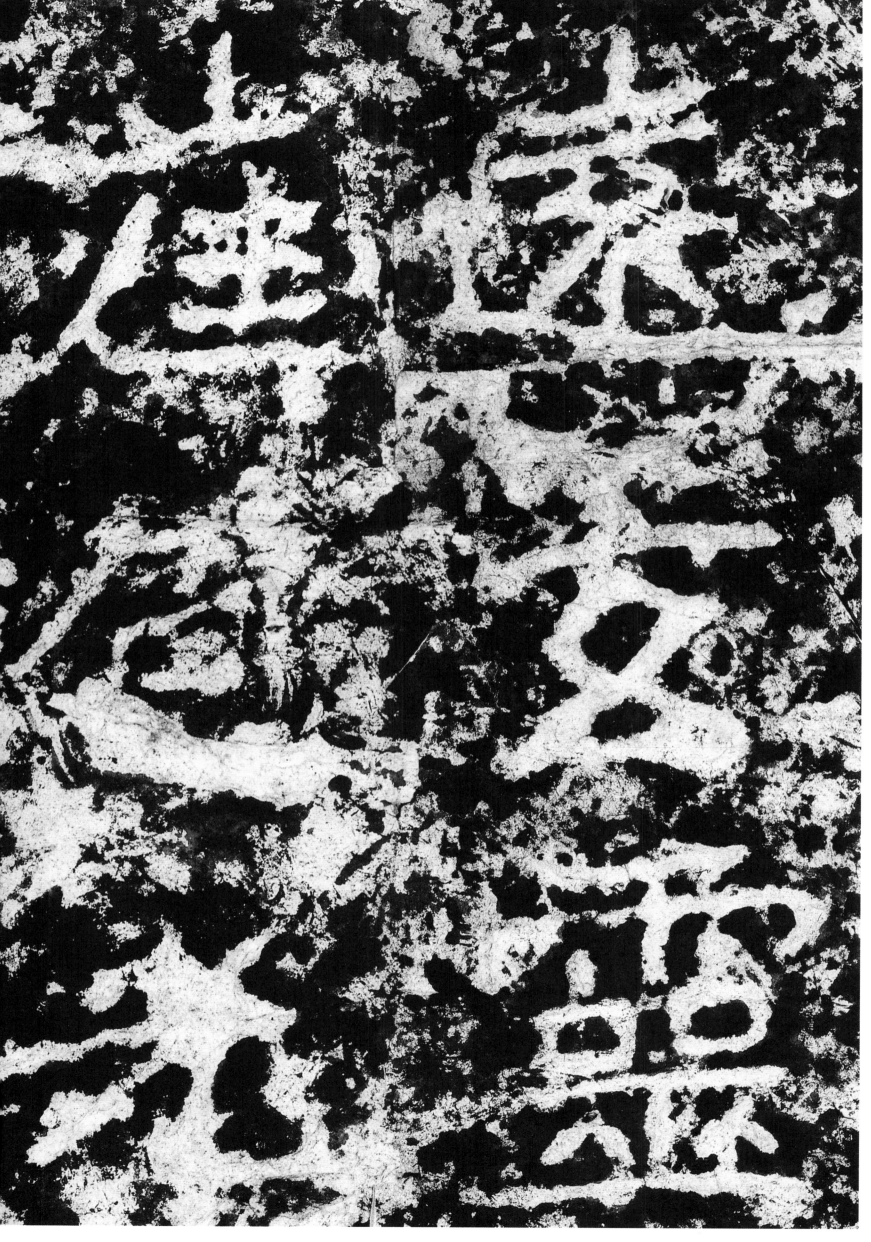

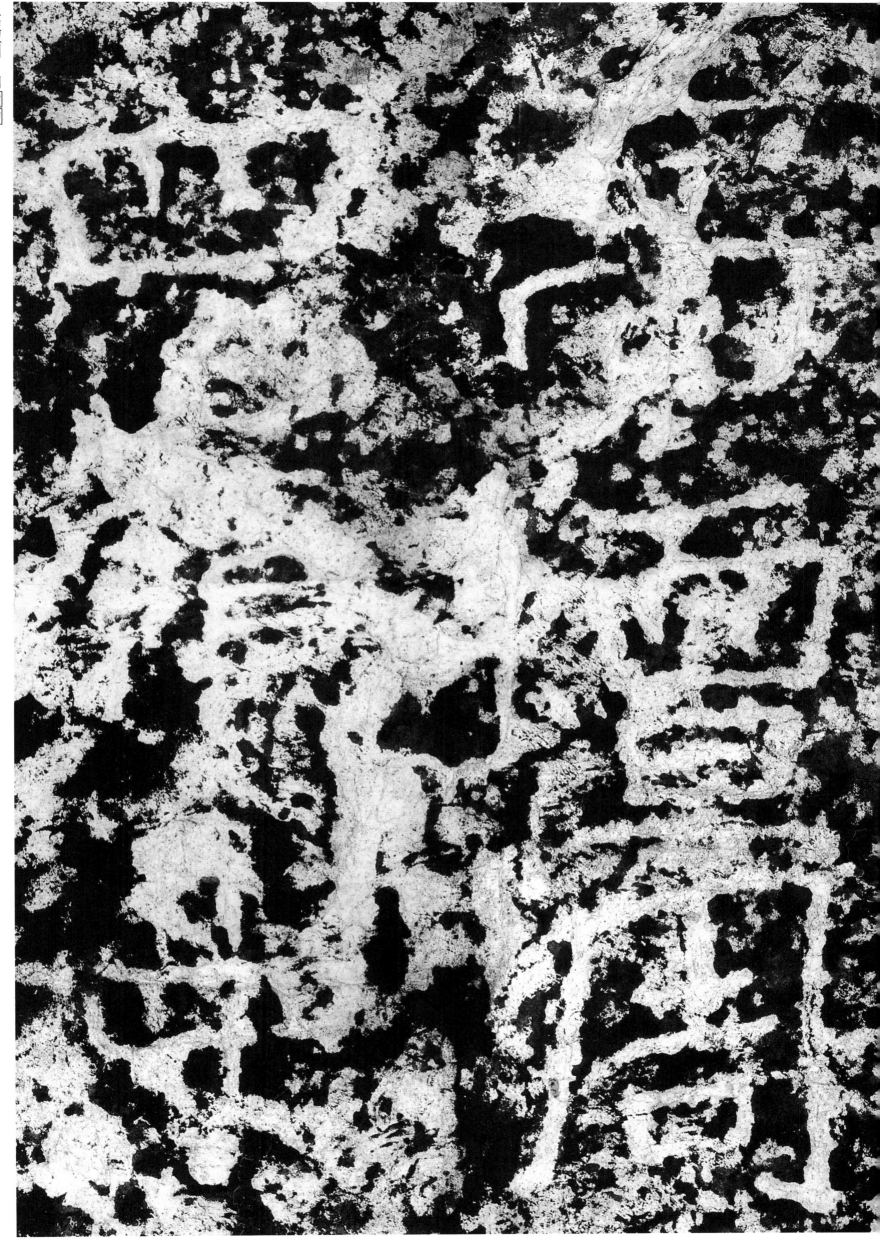

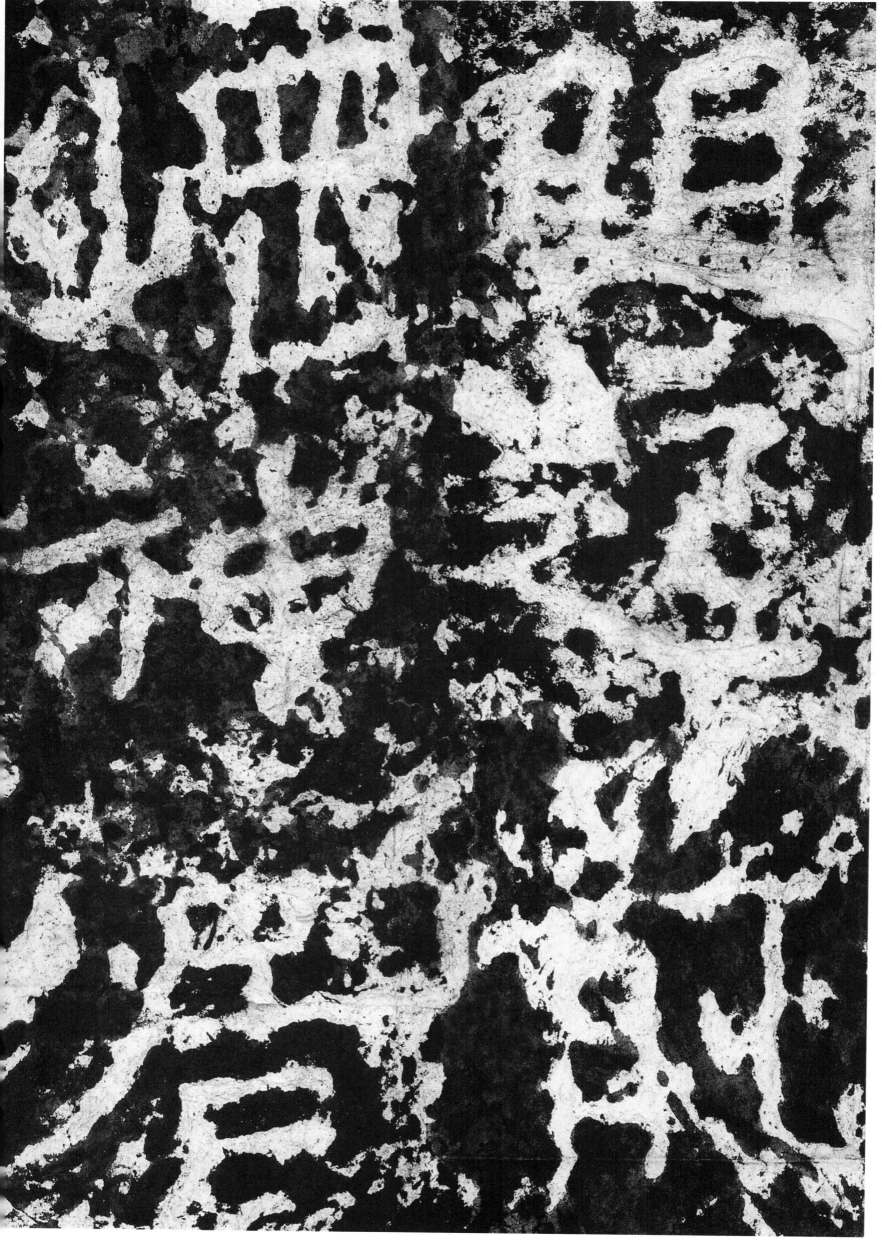

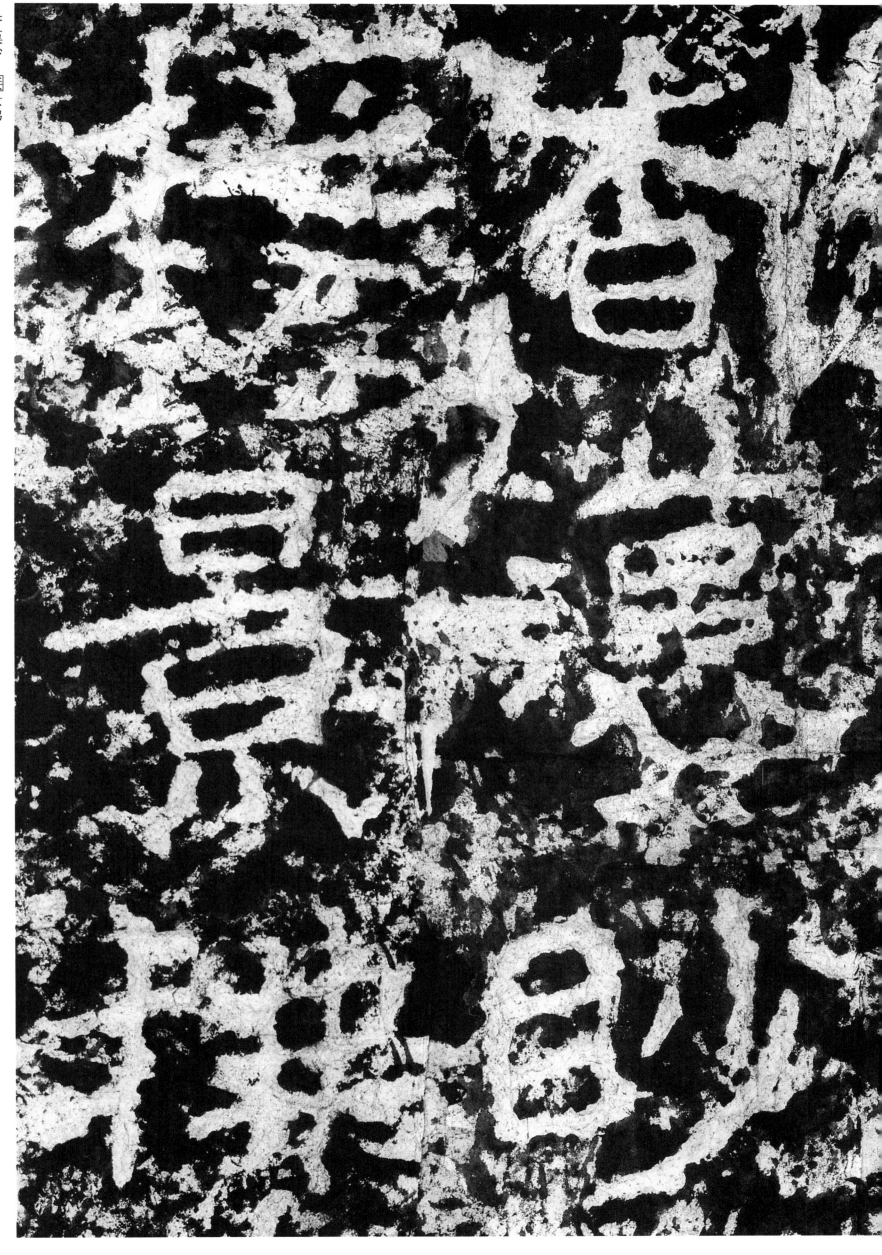

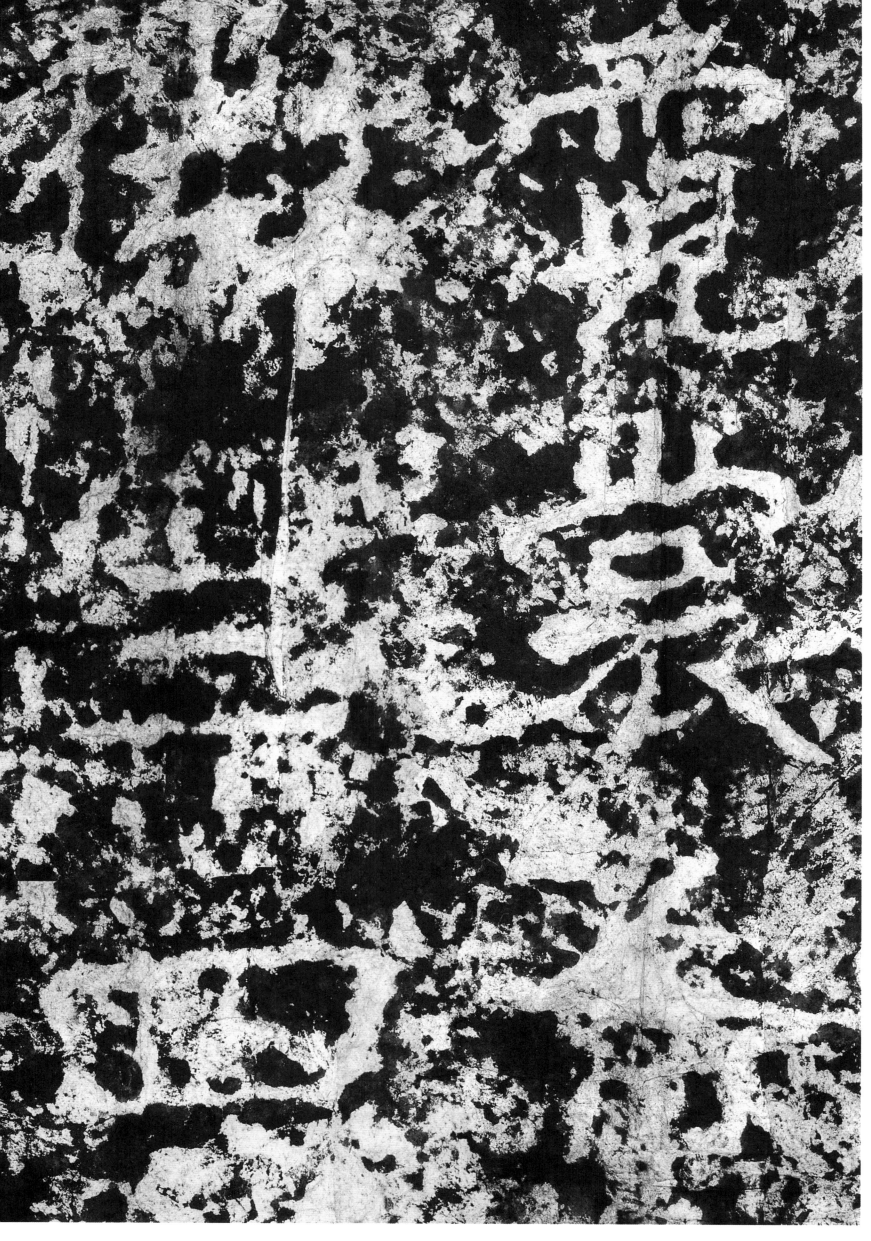

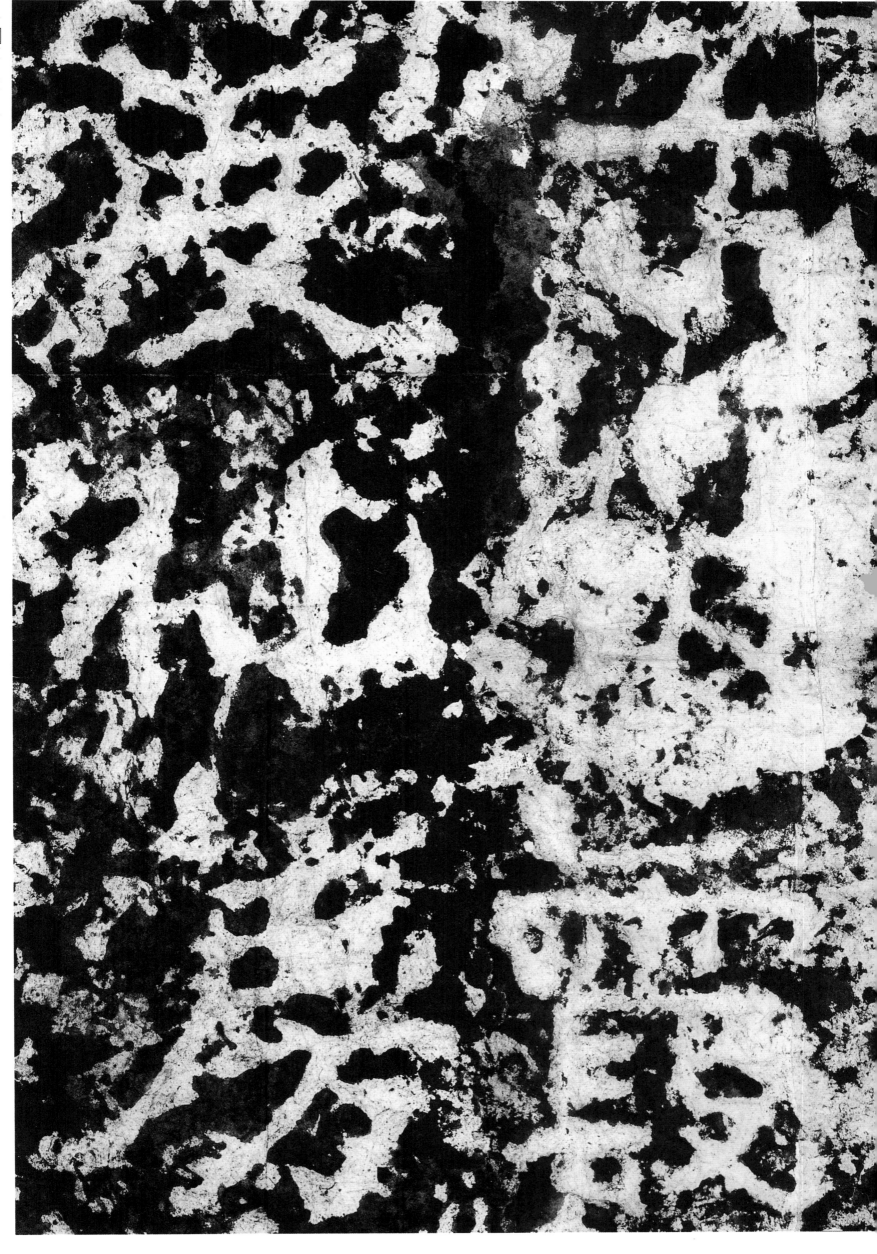

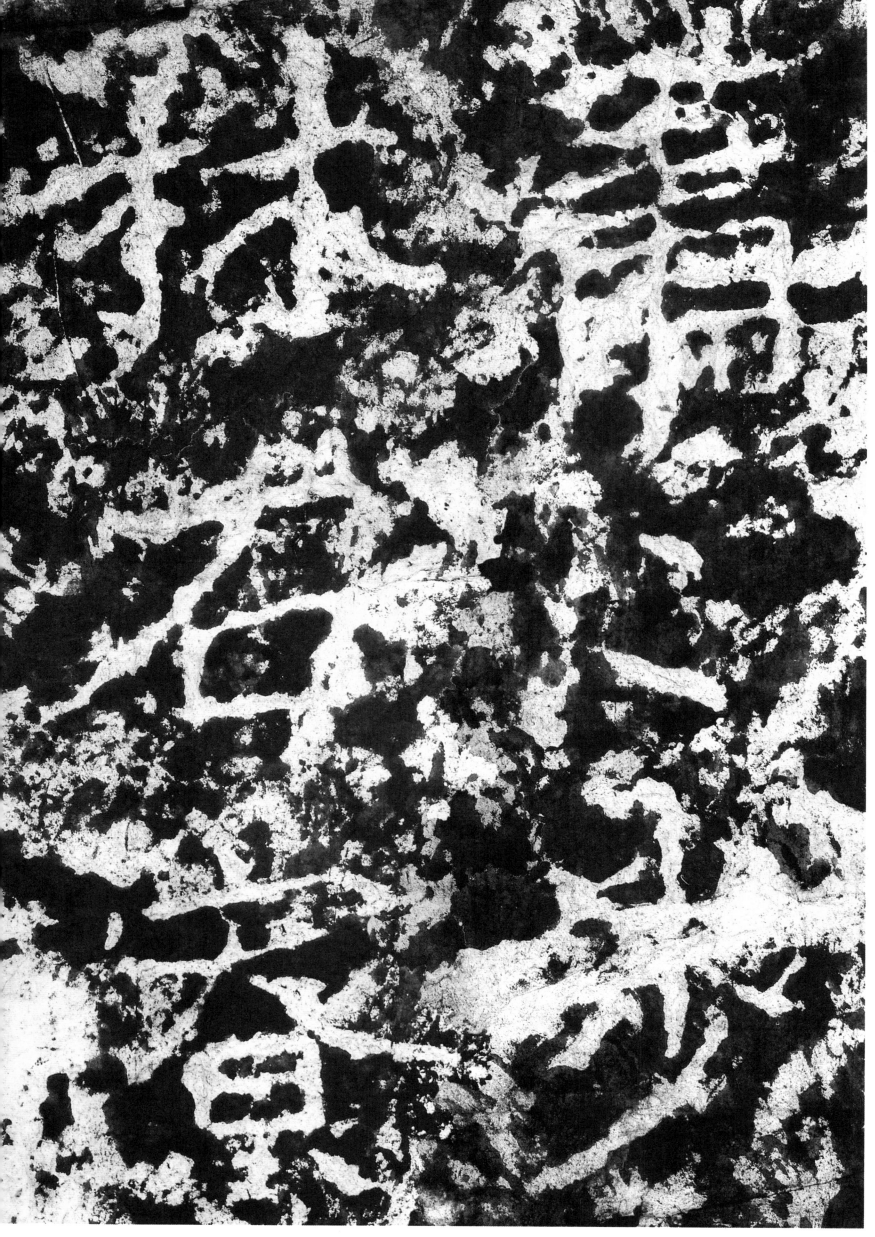

潇潇步　林石寮

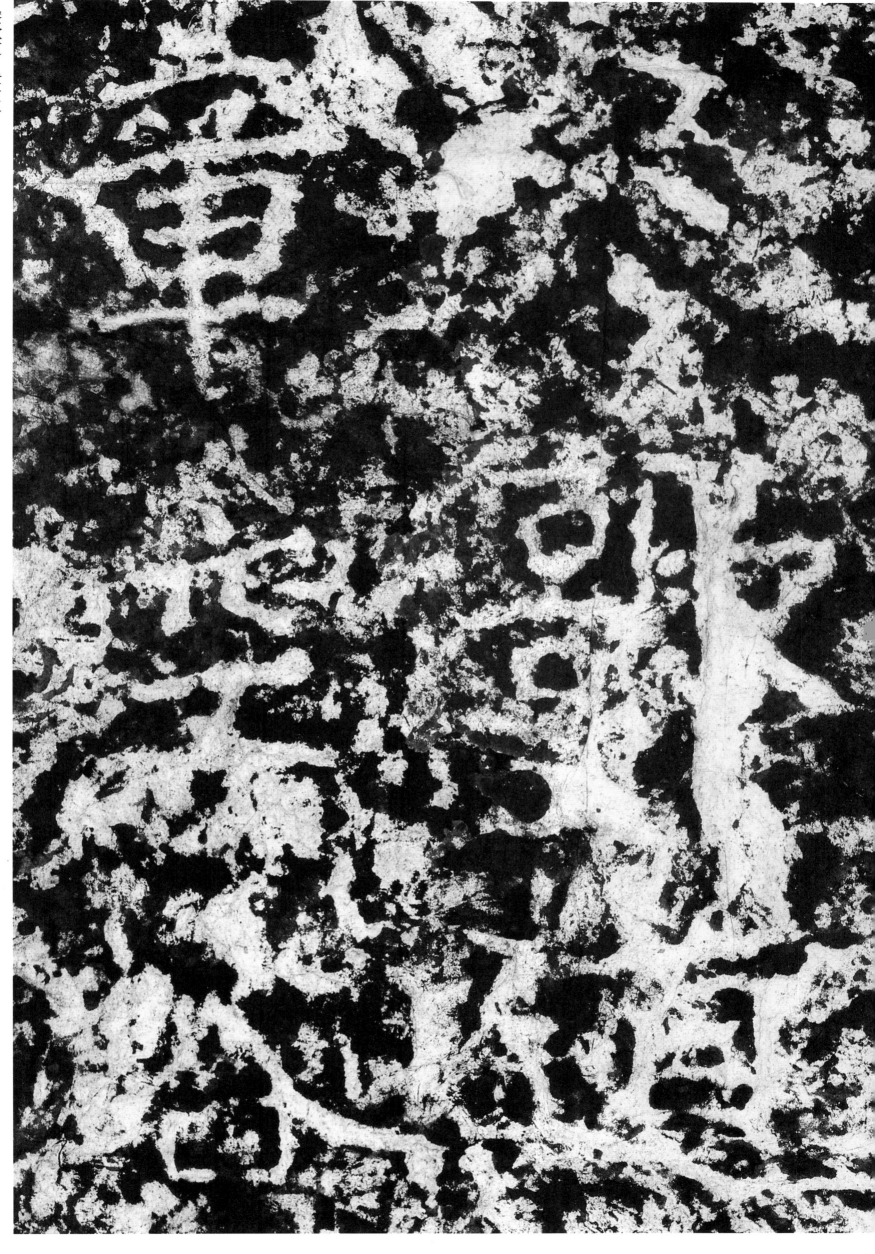

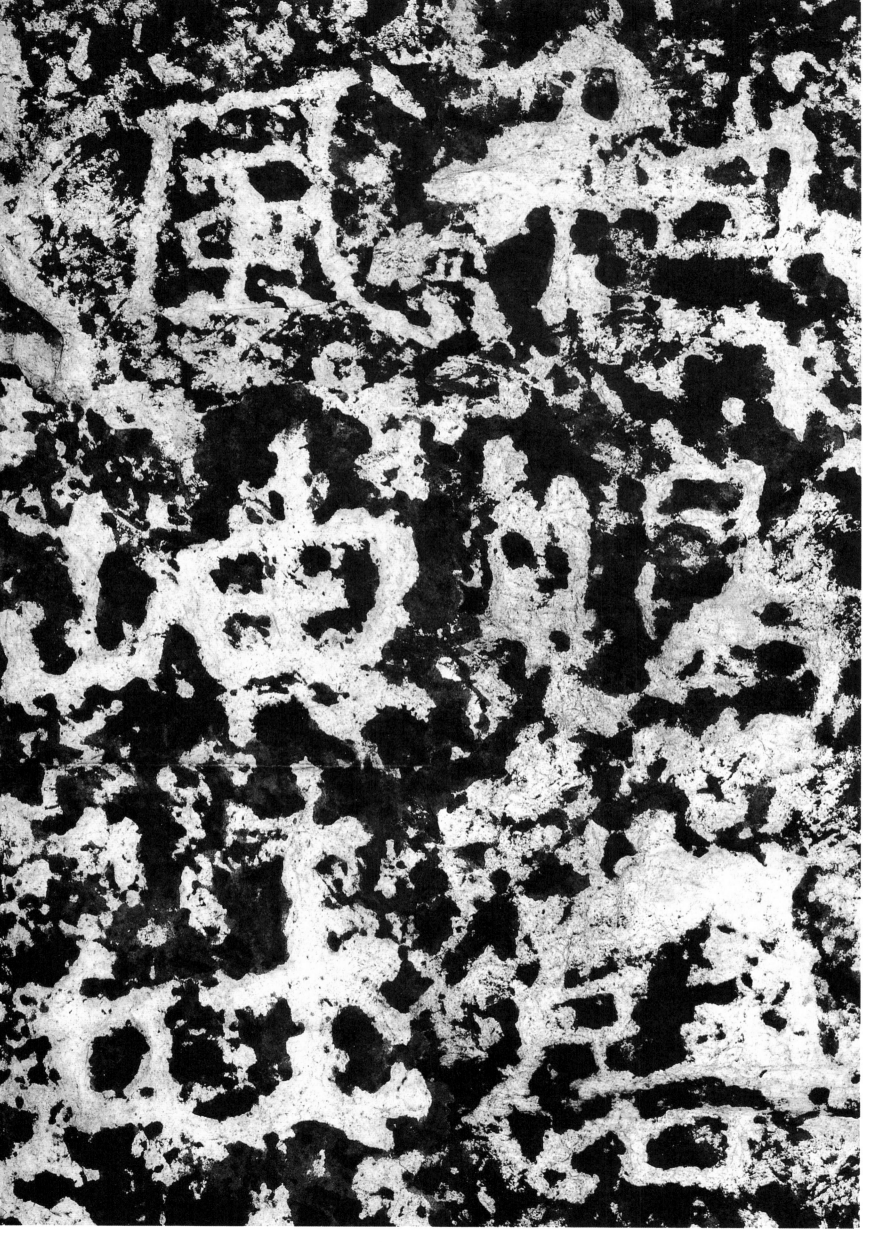

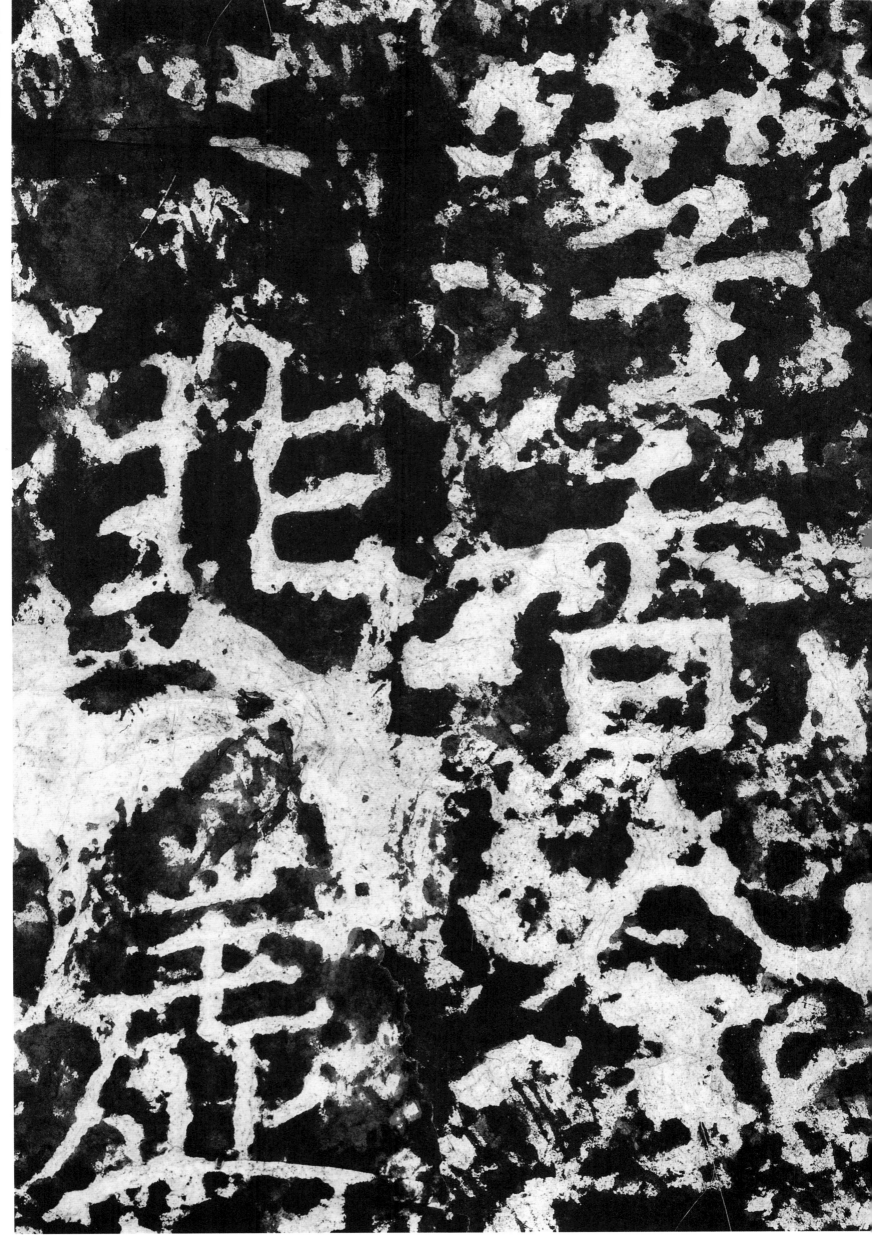

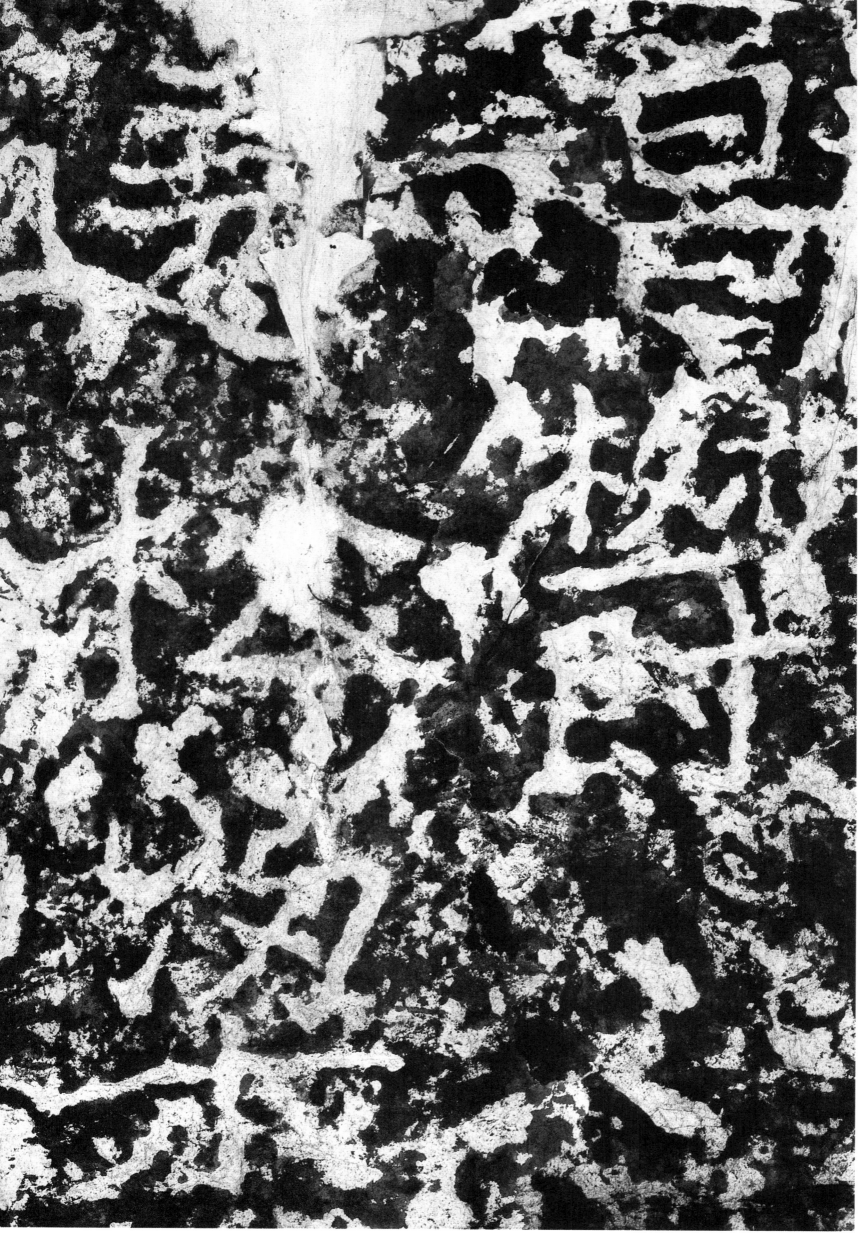

伊余荏 東國杖

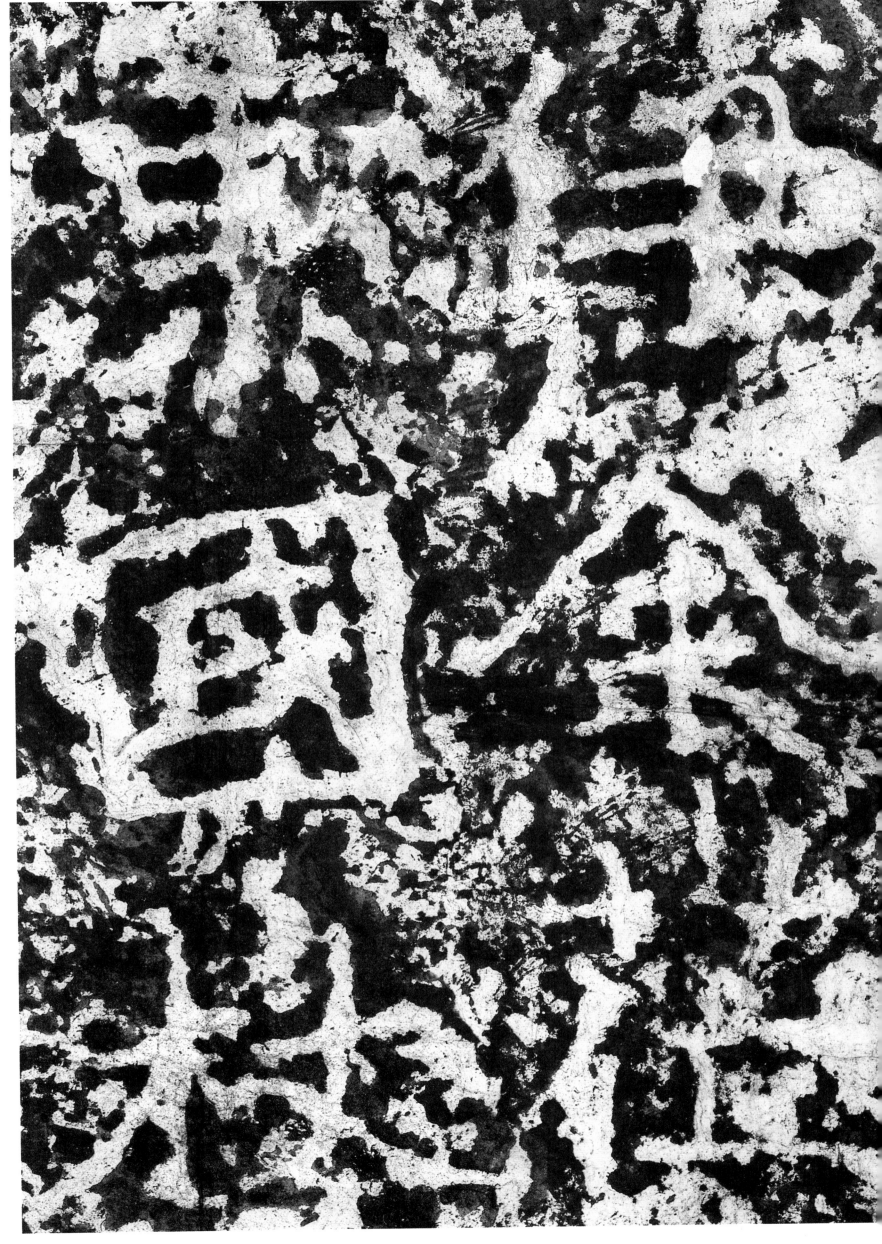

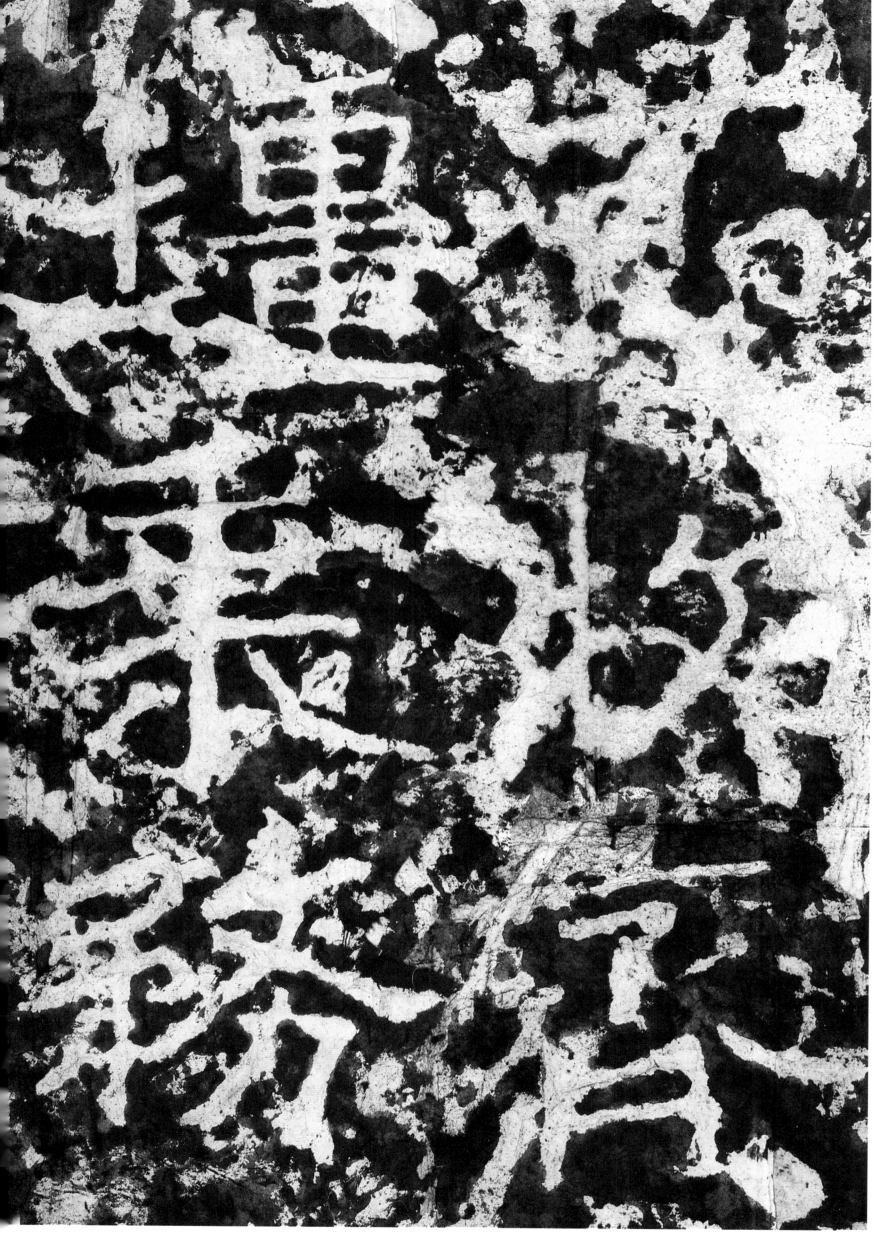

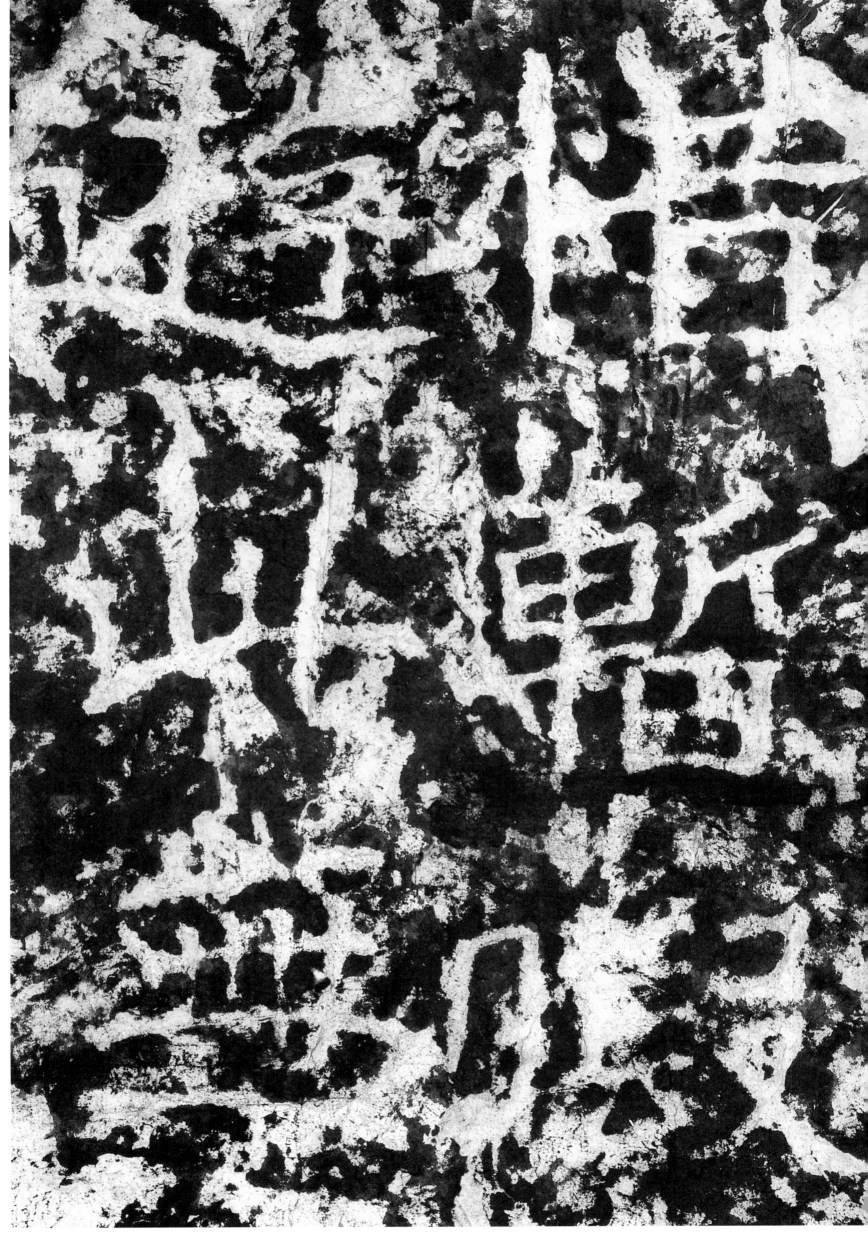

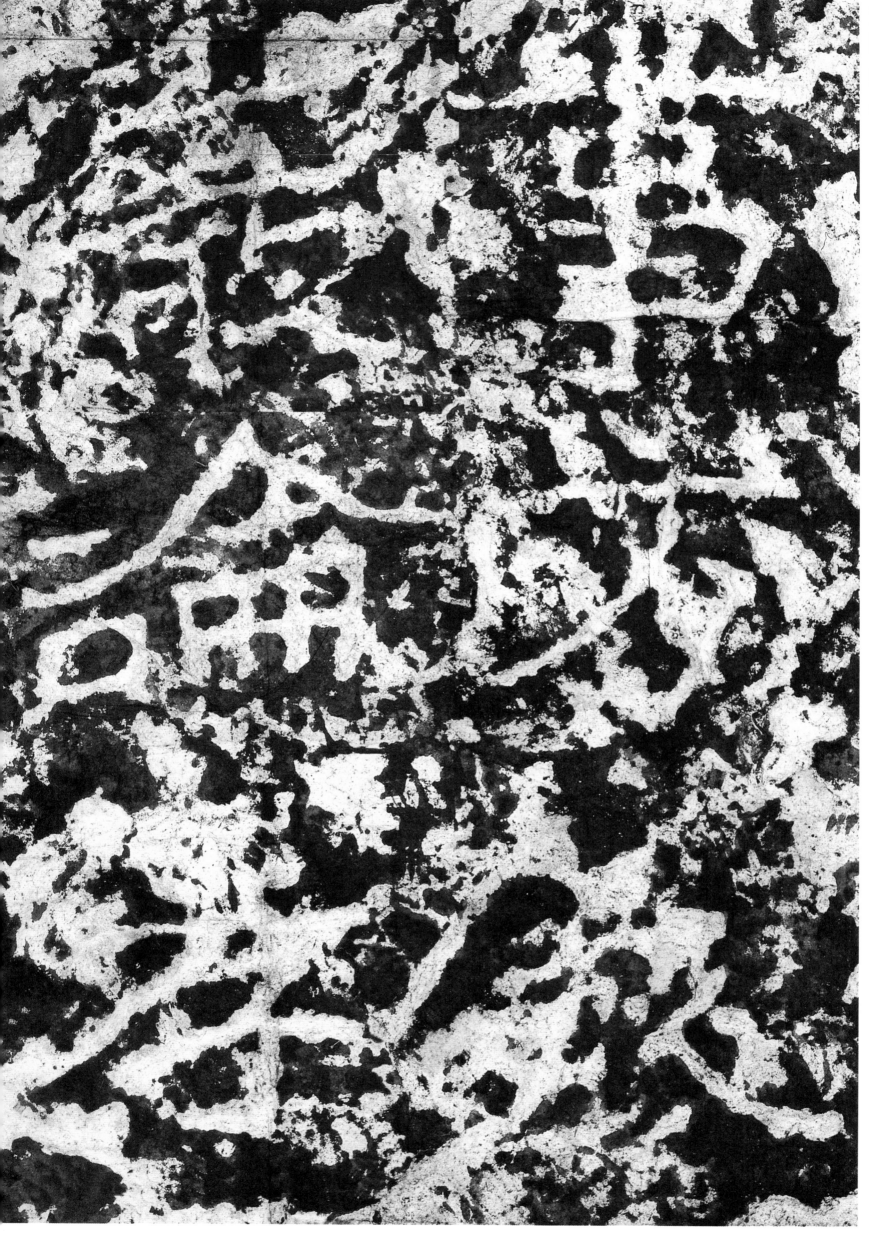

事方依　嚴論孝

30

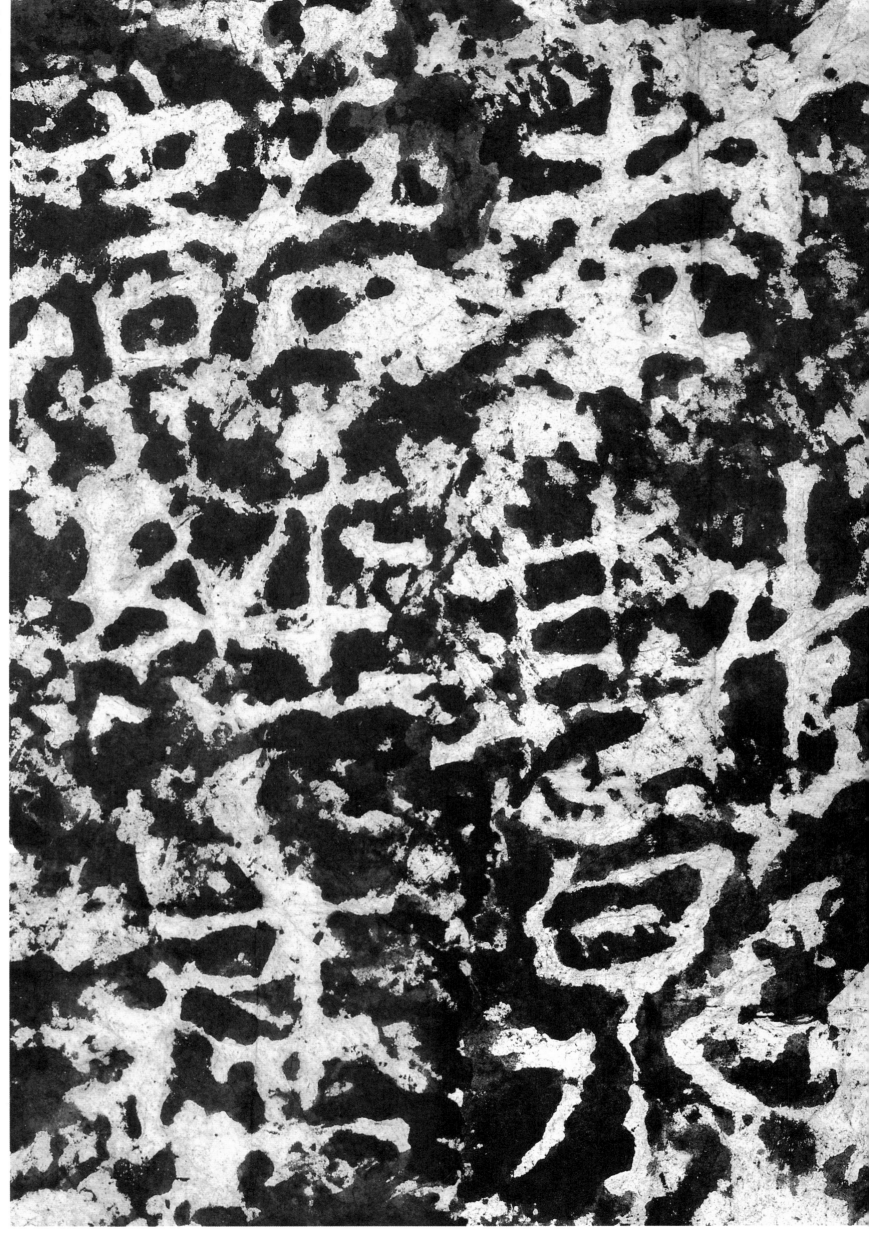

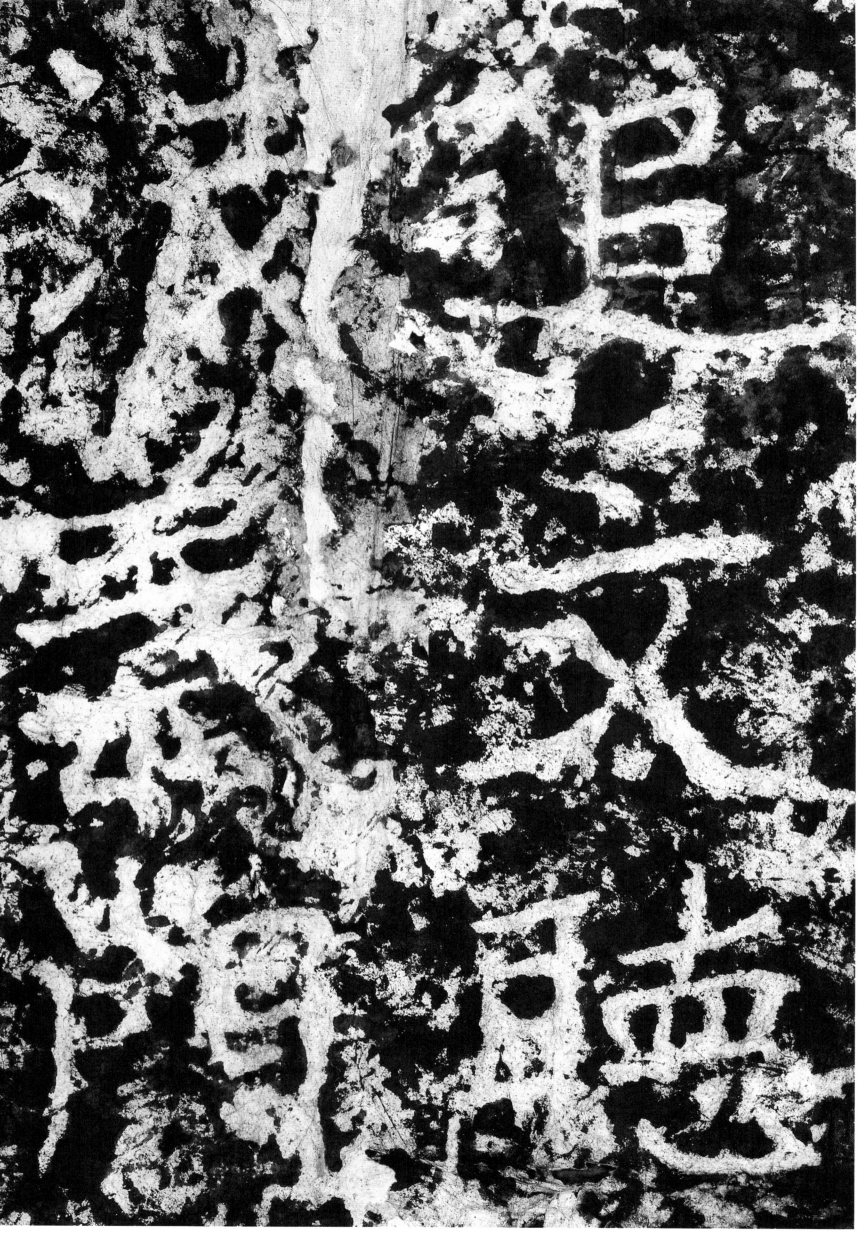

徒森山　行踟蹰

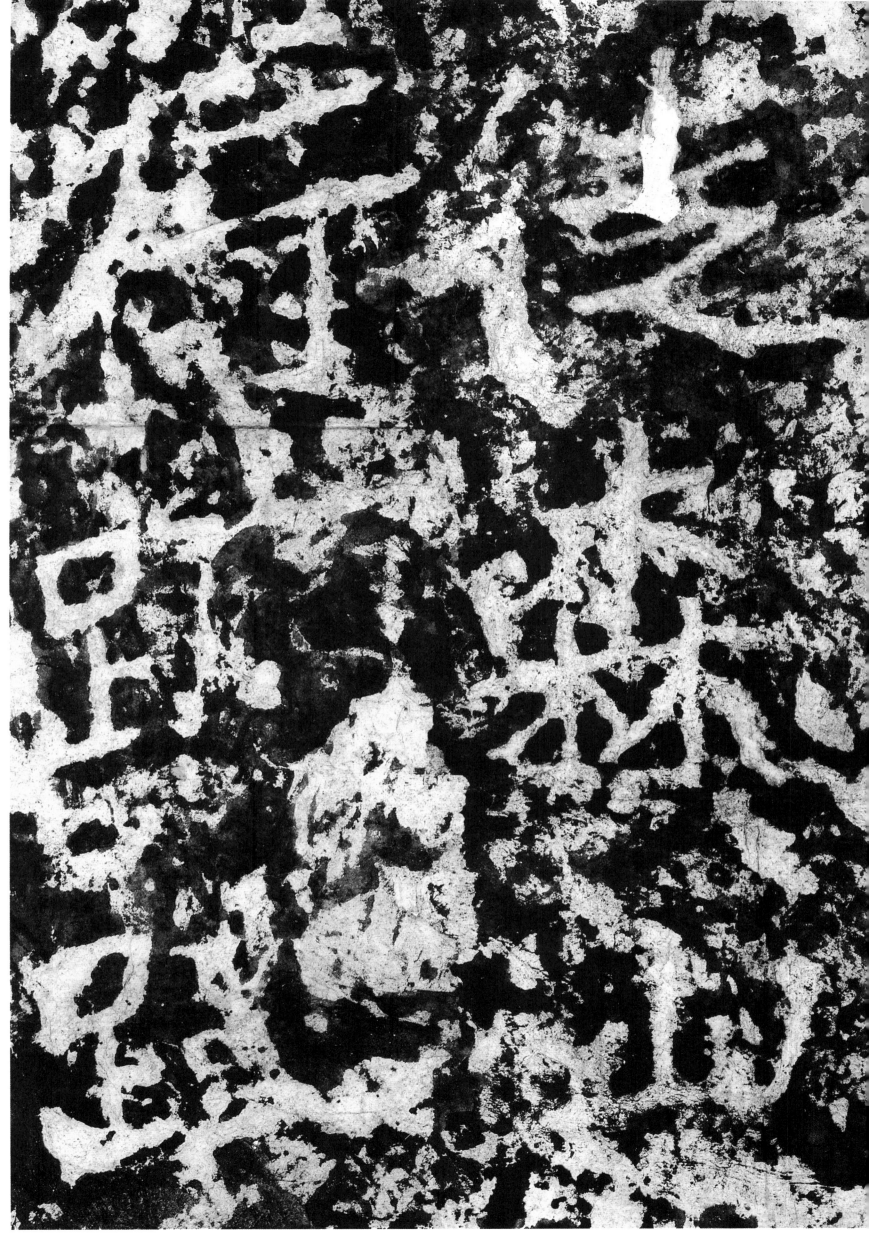

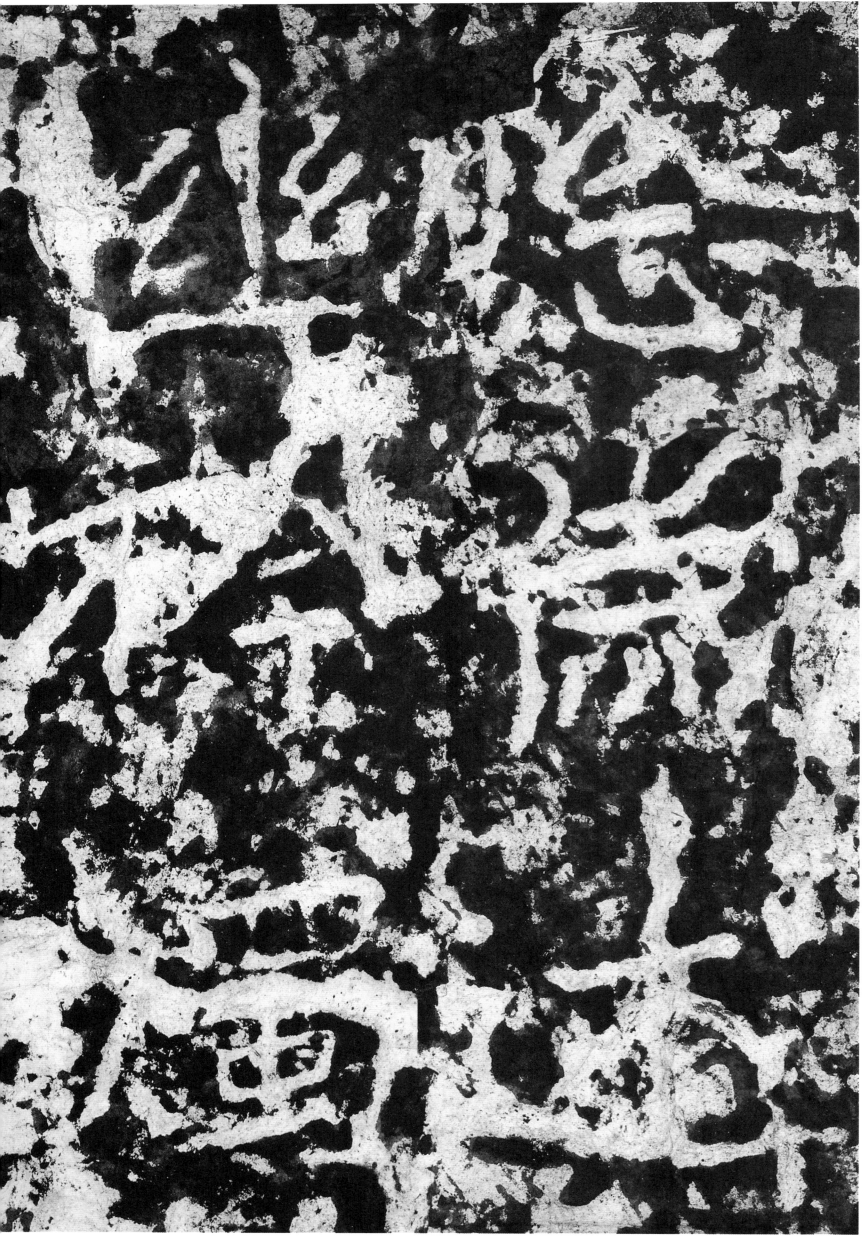

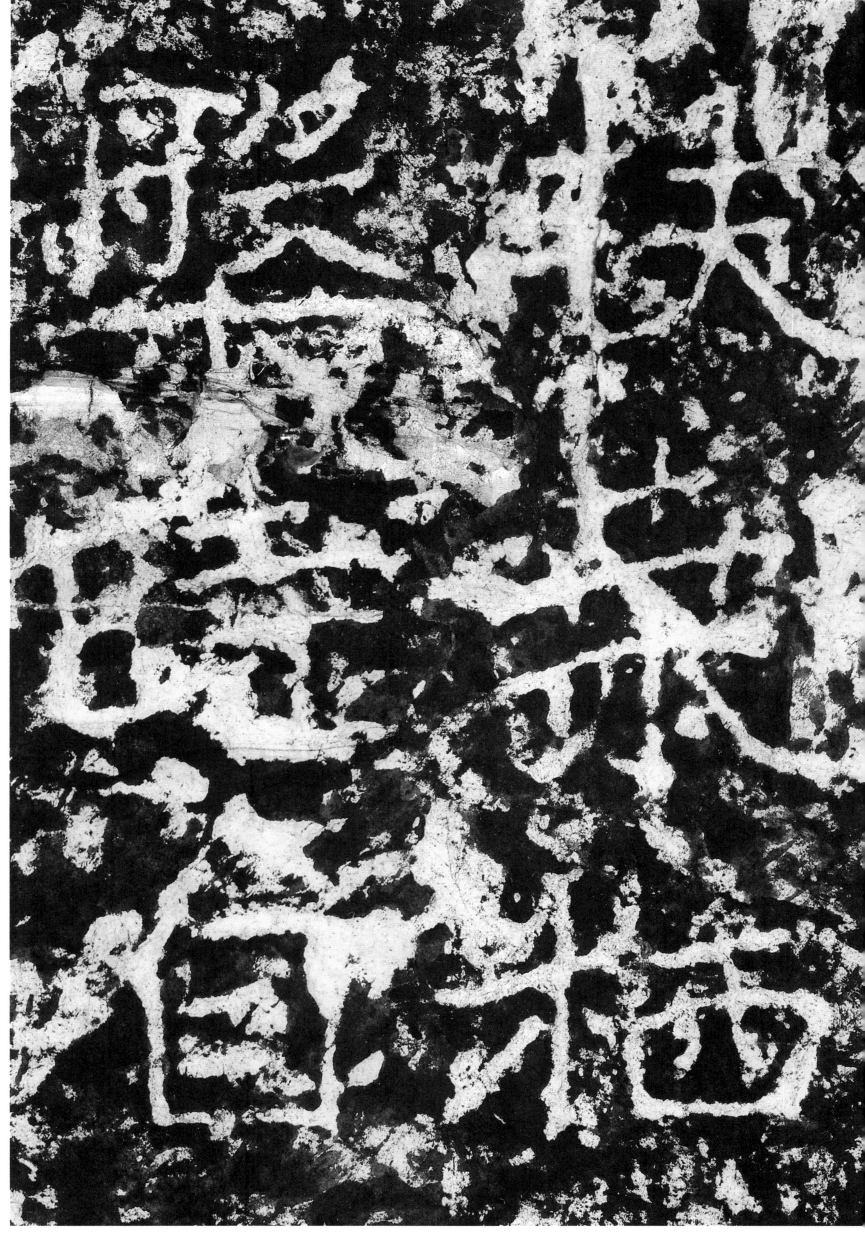

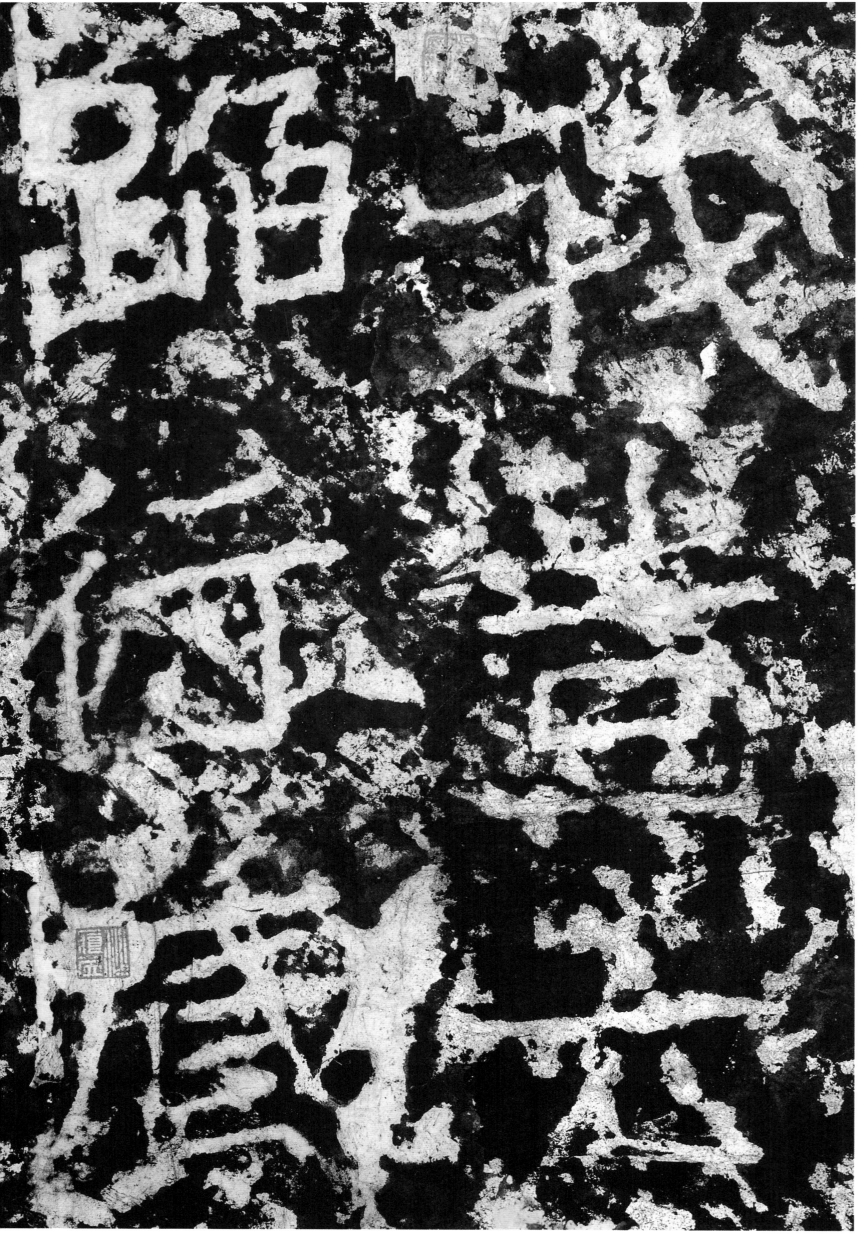

鄭道昭雲峰刻石傳拓概況
——兼及楊守敬藏本

李志賢

雲峰山刻石，是山東省膠州半島地區雲峰、大基、天柱、玲瓏四山上所有近五十種北魏、北齊摩崖刻石的總稱。 其中有北魏書法家鄭道昭一人所書刻石三十餘種。『篆勢、分韻、草情畢具』，『上承分篆，化北方之喬野，如筆路藍縷進於文明，其筆力之健，可以劃犀兕，搏龍蛇，而遊刃於虛，全以神運』。

雲峰刻石的發現頗早。 宋趙明誠曾任山東萊州太守兩年，常於附近諸山訪碑。 他所撰《金石錄》中最早記述了雲峰山刻石中《鄭義上碑》、《鄭義下碑》、《論經書詩》、《東堪石室銘》等七種刻石。 可惜世無宋拓本留存。 宋人鄭樵《通志》、陳思《寶刻叢編》繼而著錄。 未幾，刻石重又隱迹山林。

元、明兩朝未見任何著錄。 一九九二年齊魯書社版《雲峰山刻石調查與研究》稱，故宮博物院藏有明拓本（未説任何考據）。

清乾隆嘉慶間，桂馥、黃易、阮元等人相繼重新發現雲峰等諸山刻石。 孫星衍《寰宇訪碑錄》、阮元《山左金石志》、包世臣《歷下筆譚》等紛紛著錄，約二十個品種。 雲峰山刻石的拓本應有流傳。 清楊守敬《評碑記》：『惟碑過大（可能指《論經書詩》）非撐架不能拓，聞本朝自桂未谷（馥）始踪迹得之，與黃小松（易）等拓一次，翟文泉（雲升，桂馥的學生，道光時萊州人，刻石近在邑内，爲有不拓之理）再拓一次，直至同治丙寅（五年，一八六六）諸城王氏拓第三次，計撐架之費及人工紙墨，不過數十部，已需百金，宜其拓之者少也……』上述記錄説乾嘉時所拓不光是品種少，僅二十個品種，墨拓的數量也少之又少，因爲幾位金石學問家也剛開始注意，天下的文人、書法愛好者還未掌握這些信息，拓本自不會多。 椎拓量少，撐架雇工的成本就顯得高（不知百金之數相當於今之幾何）。 由於筆者孤陋寡聞，未見前賢著錄中對雲峰山刻本各個品種在乾嘉這個時間段中拓本的考據有什麽具體的記載。《校碑隨筆》、《善本碑帖錄》、《增補校碑隨筆》多錄而不述。 可見搜集舊拓之不易。 聞《鄭文公碑下碑》有乾隆拓本，第二行『碑』字下無『草』字，未見原本。《雲峰山刻石調查與研究》、《鄭文公碑下碑》『頌』字完好本流傳較廣，翁方綱曾收藏過，上有乾隆乙未（一七七五）童珏題記和金祖蔭印。』其實不但乾隆時『頌』字未損，嘉慶、道光時『頌』字也未損。

道光時萊州人翟雲升（文泉）受桂馥的影響，成了他的學生。 翟非但在隸書藝術上完全傳承了桂馥的風格，在金石碑帖研究上也追隨繼承了桂的學派。 他經常與來萊州的金石碑帖愛好者聚會並出沒於雲峰諸山，商討椎拓之事，也帶動了當地人的興趣（如劉長春、子洪儒、孫振聲，堂號『妙墨齋』；黑雲尚、子明堂等是同治、光緒間主要的碑拓商）。 由於翟雲升等人的繼起尋訪，雲峰山刻石道光拓本的品種增加到了近三十種。 如今能够見到的早期舊拓多産生於這個時期。

道光拓本《鄭文公碑下碑》第十六行『中舉秀才』等字完好。 第三十四行『不嚴之治』的『不』字已殘，『頌』字完好。《鄭文公碑上碑》第十九行『慶靈長發』的『長』字、末行『魏永平四年』之『魏』字還隱約可見。《論經書詩》首行『道俗十人』的『十』字可見（『十』字係天然風化而呈迷茫之態，故有後期精拓反比早期粗拓更清晰的現象）。『人』字完好。 四行『常寺』的『常』字已損。

清同治之初，由於求拓日多，邑人發現有利可圖，爲了壟斷舊拓，以求更大的經濟利益，有人存心鑿損了《鄭文公碑下碑》《頌》字『頁』部的首筆

短橫。此後所拓涇渭分明，遂有了對同治前拓本『頌』字不損本』的稱謂，也成了《鄭文公碑下碑》乃至雲峰山刻石舊拓區別等級的主要標誌。

清光緒之後，受利益驅使，雲峰山刻石遭受了幾近大規模的采拓和人爲破壞。

光緒之初，《鄭文公碑下碑》第十六行『中舉秀才』四字還完好；光緒末，『中』『舉』『秀』三字均被鑿損，《鄭文公碑上碑》第十九行『長』字、二十行『魏』字完全泯滅。《論經書詩》第二行『人』字被加鑿一橫，幾成『大』字。

據考，世上流傳的多種翻刻、僞刻的本子，大多產生於清末。

民國以後拓，《鄭文公碑下碑》『頌』字『頁』部殘損過半。

近年新拓本用紙與以前不同，並用現代墨汁艷香撲鼻，極易辨識。

一九八三年拓本已由齊魯書社於一九八九年印行。

楊守敬，《中國美術家人名辭典》作一八三九年生，一九一四年卒。《海上墨林》作一九一六年卒。湖北宜都人。近代書法家，金石碑帖古籍學家。光緒六年（一八八○）從黎庶昌隨使日本，致力於搜集自國內流出之大批古籍書畫，並向日本人傳授書法藝術，影響頗大。光緒十年（一八八四）回國，辛亥革命後移居上海。著有《寰宇貞石圖》《評碑記》《評帖記》《望堂金石文字》《楷法溯源》及雙鉤本《滎陽鄭氏碑》。

楊守敬《評碑記》撰成於清同治六年（一八六七）其中著錄了雲峰山刻石拓本的傳拓和流傳情況，隨使日本期間，在日本出版。

楊守敬雙鉤《滎陽鄭氏碑》，於光緒七年（一八八一）出版於日本，收錄了雲峰山刻石共三十八種。

上述與楊守敬研究雲峰山刻石有關的著作，說明楊守敬收集研究雲峰山刻石均在同治六年之前。楊精通金石考證、鑑別，他所據的雲峰山刻石拓本，理應早於同治之初，至少應是道光以上的舊拓。這裏發表的楊守敬藏本證實了這個推斷。

楊守敬收藏並題簽，出自楊守敬後人的《論經書詩》、《鄭文公碑下碑》、《觀海童詩》、《仙壇詩》、《東堪石室銘》是鄭道昭三十多種雲峰山刻石中篇幅最大的六個代表性作品中的五大件。爲讓讀者能看全這六大件作品，現特覓配同時期所拓之《鄭文公碑上碑》。他們很可能就是楊守敬著書立說並雙鉤的祖本。《論經書詩》中『人』字未被鑿成『大』；《鄭文公碑下碑》中『中舉秀』和『頌』字未損；《鄭文公碑上碑》中『長』（左半紙殘）『魏』兩字可見，至少是翟雲升時期的全張原拓，也至少是道光本之驗，由楊家人珍藏一百多年後復出面世，殊足珍貴。

二○一一年三月於沙痕居

注：《鄭文公碑下碑》第二十五行『於』字、《鄭文公碑下碑》第十一行『踵』字左上『口』部以及《東堪石室銘》整拓中部有空白一塊，係原拓紙於楊守敬收藏前破損，有楊守敬二印鈐，非石泐也。

湖南长沙三国吴简（一）
HUNAN CHANGSHA SANGUO WUJIAN（1）

主　编　宋少华

编　委　（略）

出品人　罗小卫

出版发行　重庆出版集团　重庆出版社

地址：重庆市长江二路205号　邮政编码：400016

http://www.cqph.com

E-MAIL：fxchu@cqph.com

新华书店经销

重庆新生代彩印技术有限公司制版

重庆新生代彩印技术有限公司印刷

023-68809452

开　本　787×1092mm　1/8

印　张　二十三

版　次　2010年1月第1版　2010年1月第1次印刷

印　数　0001-11000

书　号　ISBN 978-7-229-01609-8

定　价

如有印装质量问题，请向本集团图书发行有限公司调换：023-68706683

版权所有　侵权必究

图书在版编目（CIP）数据

湖南长沙三国吴简．1/宋少华主编．—重庆：重庆出版社，
2010.1
（中国简牍书法系列）
ISBN 978-7-229-01609-8

Ⅰ.①湖…　Ⅱ.①宋…　Ⅲ.①竹简文-书法-长沙市
-三国时代　Ⅳ.①J292.23

中国版本图书馆CIP数据核字（2009）第228728号

ISBN 978-7-229-01609-8

定價: 38.00圓

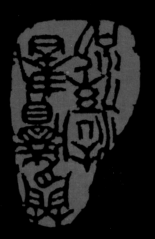